LAYOUT

ALIGNMENT / PROXIMITY / REPETITION / CONTRAST / GRID SYSTEMS

ESSENTIALS

設 計 排 版　　最 基 礎 教 科 書

AND

米倉明男／生田信一／青柳千鄉（培根）

RULES

三悅文化

INTRODUCTION

「Layout」在設計上指涉版面編排,「排版」是為了使一項設計成功傳遞內容給觀看者,而去思考哪個地方要擺放什麼元素的行為。

版面在設計上扮演著十分吃重的角色,本書以說明「版面」之內容為主,簡單來說可以幫助讀者學會兩件事情。

一是習得大量的排版基本原則。排版的基本原則是令設計看起來更為美觀的方法,詳情請見 Chapter 2。

本書所介紹的排版基本原則,乃先人於平面設計漫長的歷史洪流中千錘百鍊之下的產物,如今已是普遍性的常識,不會隨著流行而改變。相信各位讀者透過本書學會的技巧,都是能用上一輩子的武器。

二是排版的潮流。每個時代都有屬於它的流行設計,了解潮流、掌握現代人接受怎麼樣的設計也是十分重要的功課。書中會介紹各國的優良設計範例,而了解何謂優良設計,便能磨礪「品味」。品味並非有限的天生才幹,而是藉由觀看設計來累積的能力。只要琢磨自己的品味,任何人都有辦法分辨「好設計」與「壞設計」。

具普遍性的「基本原則」與隨著時代演變的「潮流」看似完全相反,其實本是同根生。本書會藉著分析諸多優良設計範例,解說排版的基本原則是如何實際運用於設計。相信各位讀者讀後也能明白基礎和潮流之間的異同。

當各位讀者掌握基本原則和潮流後,再翻開Chapter 4或參考本書舉出的各項範例,自己動手嘗試設計看看。設計時,背景知識固然重要,然而「光是知道」可沒辦法做出好設計,必須親身實踐並反覆修正,這些知識才會內化成自己的東西。

去思考、去動手,只要將學到的知識與技術結合,任何人都有辦法做出優良的設計。

願本書能化為各位平日做設計時的助力。

<div align="right">謹代表全體作者 米倉 明男</div>

CONTENTS

Chapter 3　排版的應用技巧

CONTENTS

Chapter 4　排版的方法

Chapter 1
排版可以改變什麼

任何設計都一定有「想傳達的事情」，而希望傳達的事情就是設計的目的，為達目的，必須再三斟酌目標受眾與核心理念。本章會帶大家一同驗證並學習不同的版面變化會如何改變設計與目標受眾、核心理念。

好的版面與壞的版面

01

這裡準備了一個設計拼圖小遊戲來幫助各位學習排版的基礎。
只要調整設計中每一片拼圖的大小或是稍微傾斜，就會大大改變成品的品質。
各位可以看看下面的範例，實際感受一下。

何謂排版？

各位是否思考過什麼是排版？

仔細盯著街上的設計海報看，就會發現海報是由「文字」、「圖像」、「配色」等種種要素所構成。

排版便是編排「文字」、「圖像」、「配色」等設計零件，使版面看起來更為美觀，且令觀看者更容易吸收資訊的行為。

排版就像玩拼圖？

為了幫助各位簡單體會設計要素之一的「排版」究竟是什麼意思，我們準備了一份拼圖讓大家操作看看。

規則很簡單，就是使用下欄提供的物件來製作活動海報。這張海報是做給30～49歲女性觀看的通知，請想像那會是一場在森林中品味麵包與咖啡的活動。

文字和圖像物件的位置與大小都可以隨意更動。

排版拼圖的遊戲規則

❶ 利用物件製作活動通知海報
❷ 對象為30～49歲女性
❸ 只能使用下欄提供的物件
❹ 物件的位置與大小可隨意變動

遵循這些條件做成右頁的範例，乍看之下感覺如何？是不是很整齊美觀？但其實這是個不良範例。下一頁會解釋這樣的版面到底哪裡不好。

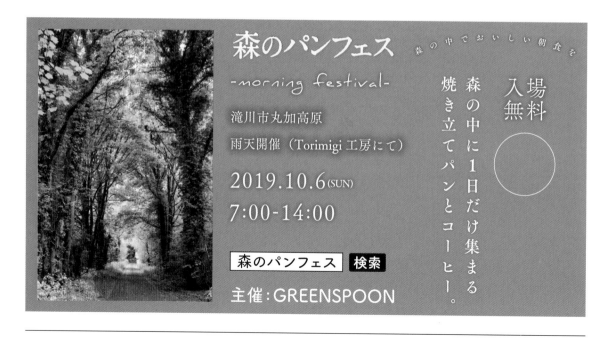

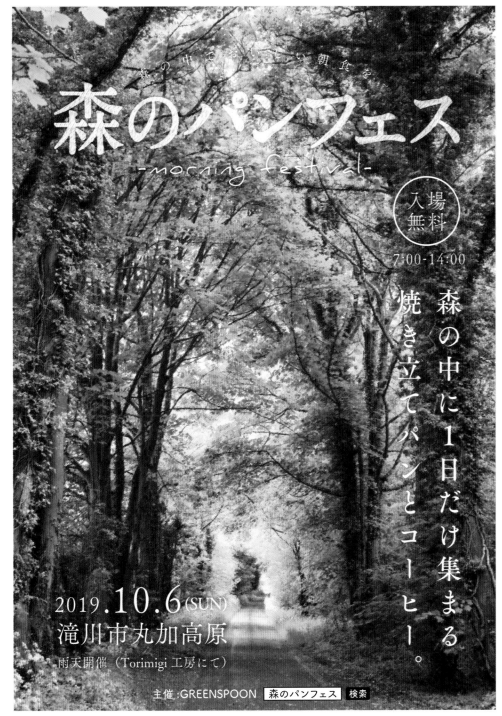

森の中でおいしい朝食を

森のパンフェス
-morning festival-

入場無料

7:00-14:00

森の中に1日だけ集まる焼き立てパンとコーヒー。

2019.**10.6**(SUN)
滝川市丸加高原

雨天開催（Torimigi 工房にて）

主催：GREENSPOON　森のパンフェス　検索

● **不良排版範例**
看起來做得不錯，到底是哪裡有問題？
又要怎麼做才稱得上好的版面呢？ 請見下一頁的詳細說明。

為什麼這樣的版面不好？

我們指出前頁的版面屬於不良範例，不過各位讀者可能覺得整體看起來還算漂亮，好像「也沒有差到哪裡去吧？」接下來便要解釋前頁的版面到底不好在哪裡。

如果未先思考排版的原則，只是「依直覺編排」的話，很容易做出這種不良範例。

首先希望大家注意，這份海報的受眾為30～49歲的女性，且我們要想像那是一場在森林中享用麵包與咖啡的活動。

換句話說，這個版面最糟糕的地方在於右下方的標語。

考量到這次的活動性質，將標語縮小來減少存在感的處理方式較為適宜，理由是字體一旦過大，明朝體就會給人一股較陽剛的感覺，而且標語內容和海報的氣氛十分協調，縮小的話就會更有「氣質」，更適合30～49歲女性。

除此之外，活動時間擺在右上免費入場的下方也不好。這張海報的目的是通知活動時間，所以時間、地點應放在活動標題附近才清楚。

標題
以海報的角度來看，標題放的位置不差。只不過就結果來看，卻沒有充分利用空間。

活動資訊
活動時間最好擺在日期附近，看的人會比較清楚

照片中間
編排上沒有善用繪畫的感覺，留下太多空間，無法充分發揮出照片本身的效果。

標語
對觀看者而言大小過大。該活動是以女性為對象的優雅行程，所以建議縮小一點。如果這場戶外活動的對象是男性，這個大小就很適合。

照片下方
照片明明呈現森林的深邃感，擺在馬路上的文字卻抹煞了那種感覺。

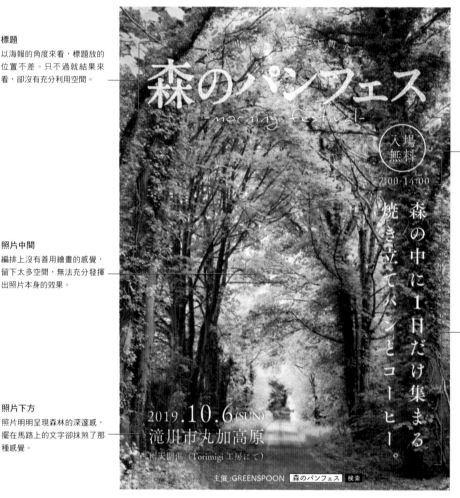

● **不良排版範例**

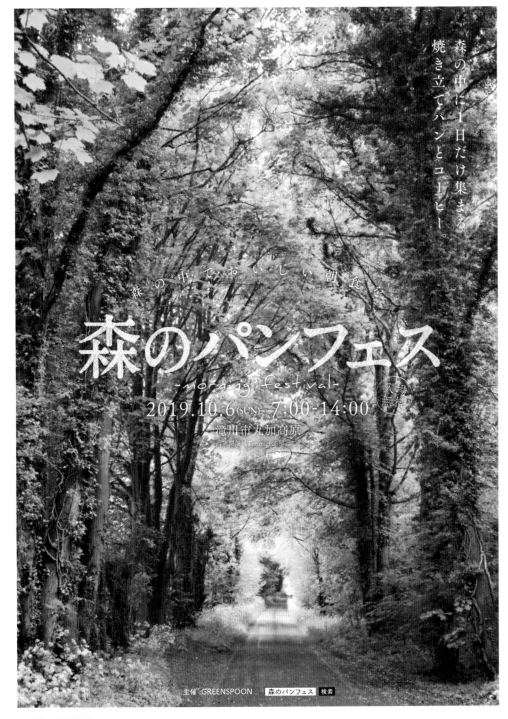

森の中に1日だけ集まる焼き立てパンとコーヒー。

森の中でおいしい朝食を

森のパンフェス
-morang festival-

入場無料

2019.10.6(SUN) 7:00-14:00

滝川市丸加高原
雨天開催（Torimg 工房）

主催：GREENSPOON　森のパンフェス　検索

● 優良排版範例

注意到左頁的問題後修改而成的「優良排版」範例。
可以比對P.009的範例，感受一下差異。

何謂優良的版面？

　　想要做出優良的版面，首先必須弄清楚好的版面與壞的版面差在哪裡。此處判別版面好壞的標準是——

> ○ 好的版面　能傳達欲傳達的資訊給觀看者
> ✕ 壞的版面　無法傳達欲傳達的資訊給觀看者

　　亦即，好的版面可以順利將資訊傳達給觀看的他人，壞的版面則無法順利傳遞資訊。

製作好版面的竅門就是依循原則

　　那麼該怎麼樣才能做出好的版面呢？最有效的方法就是熟記「排版的基本原則」。

　　遵循排版的基本原則，每一片拼圖多能適得其所，順利編排出好的版面。

　　好比說這張海報中，我們就運用了「對比（P.038）」這項排版基本原則，放大想要強調的事項，而不重要的資訊則盡量縮小。並且利用「相近（P.030）」的原則，將重要資訊集中於中央，其他資訊則整理至最下方。

標語
原先過大的標語經過修改，現在即使在版面上仍佔有一席之地，卻不失優雅的調性。

標題
文字置於正中央並加大，看起來就很有標題的樣子。雖然還可以再加大，不過考慮到活動的氛圍，還是別過度放大比較好。

副標題
標題下放上副標題，作為整體活動的Logo，取得很棒的平衡。

照片下方
活用照片中森林的深邃感覺，讓馬路產生一股領人通往活動似的聯想。

活動資訊
日期、地點、入場費等重要的資訊放在標題下方，易於觀看者閱讀。

 優良排版範例

Logo 設計中充滿了排版的基礎

　　Logo可以視為排版的最小單位。請見下方範例，光是用上排版基本原則中的「對齊（P.026）」和「對比」，就能將平凡無奇的文字搖身一變成為Logo（設計）。

　　欣賞簡易的排版方式，想必對於製作繁複的版面（例如海報和傳單）也會十分有助益。

CAFE CAMP FESTIVAL2019

用來設計Logo的文字材料。
字體為預設字體。

CAFE　　CAMP　　FESTIVAL2019

為了將文字視為單一零件，先拆解每一組單字。
總共拆成3組零件。
到了這個階段，感覺上文字已經成了設計用的材料，這麼一來設計時或許也會比較好處理。

CAFE
CAMP
FESTIVAL2019

將3組文字靠左對齊。
稍微有點Logo的模樣了。為了讓文字更有Logo的感覺，我們要進入下一個步驟。

部分文字放大、部分文字縮小，形成對比來賦予強弱差異。這樣看起來更像Logo了。

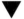

CAFE
CAMP
FESTIVAL2019

最後縮短字元間距，並且左右對齊。
Logo完成。

好的版面便於理解

LESSON **02** ｜ 以下準備了2個範例，分別是「容易理解內容的版面」和「難以理解內容的版面」。
比較好壞範例的差異，並掌握到底是版面上的哪些地方使人難以理解內容，也是增進排版能力的重點之一。

容易理解內容的版面就像空氣

平時我們即使看到商品、海報、以及書籍的版面設計，也不太會覺得哪裡有問題，那是因為專業的設計師做出了「容易理解內容的版面」。如果要舉例，這種版面就像空氣，會因應各種狀況融入各種空間，因此大家習慣看到這樣的排版，就好像它的存在是再自然不過的事。設計師就是有能力做出「容易理解內容的版面」，讓觀看者無礙吸收資訊。

和難以理解內容的版面比較一下

那麼「容易理解內容的版面」和「難以理解內容的版面」差在哪裡？我們將兩者放在一起比對看看。首先見下圖的菜單，這是「容易理解內容的版面」，但只看這張圖恐怕也不容易判別好在哪裡，所以接下來再看看右頁下方「難以理解內容的版面」。左右比對一下，就能看出設計師的巧思體現在什麼地方上了。

Choco
Double ¥560
北海道チョコバニラダブルアイス
北海道の�料を使用した濃厚なバニラと、ベルギー産
チョコを使ったダブルアイスです

STRAWBERRYBAR ¥380
北海道ストロベリーアイスバー

STRAWBERRY
Double ¥580
北海道ストロベリーバニラダブルアイス

容易理解內容的版面。為什麼看起來這麼自然？

版面令人難以理解內容的原因

如方才所述，排版的目的在於「令資訊變得淺顯易懂」，而難以理解內容的版面，當然就是壞的版面，是「無法將欲傳達的資訊傳達給觀看者的版面」。

這張菜單有什麼目的，什麼樣的人會看到這張菜單？這張菜單的目的是將資訊告訴顧客進而售出商品，觀看者即是購買冰淇淋的顧客。

換句話說，這張菜單之所以令人難以理解內容，是因為「菜單內容不清不楚」、「需要花時間認知這是一張菜單」、「設計無法勾起食慾」。

問題的細節請見下圖標註出來的說明，相信各位看完便能理解為什麼這份菜單令人難以理解內容了。

比較不同排版能學到的事情

哪個部分是特別強調給觀看者看的、冰淇淋有哪些口味、價格多少……有辦法讓觀看者瞬間吸收這些資訊的版面，就是「容易理解內容的版面」。

我們平常看到的設計都是專業設計師修改過無數次才做出來的成果，非常具有參考價值，各位不妨多多留意。不過有時光看人家已經完成的優良版面，也不見得能從中學到什麼。這種時候，只要像本節的說明一樣，拿來和難以理解內容的版面做比較，就會明白該如何排版才便於觀看者理解內容。

下一頁開始，我們會介紹容易理解內容的版面有哪些設計重點和原則。了解原則之後，各位未來在實際編排各種不同的照片、文字、業界菜單以及海報時，都能派上用場。

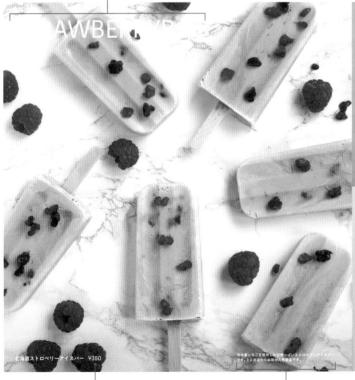

白色背景之上使用白色的文字，看不清楚。解決方法包含增加陰影，或是背景亮度調暗，但如果要活用白色文字給人的印象，可以參照左頁的範例，將文字擺到左下角。

價格字體太小，看不清楚。價格是販售時的重要資訊，最好放大一點。

草莓冰棒的商品名稱和說明擺近一點比較方便閱讀。

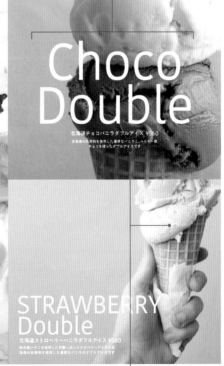

「Choco Double」的文字放大並置於中心，給人一股安穩的感覺，可是文字遮到冰淇淋，減少了商品的魅力。

上下兩張圖片的處理方式差太多了，簡直就像在推薦客人吃上面的冰淇淋。

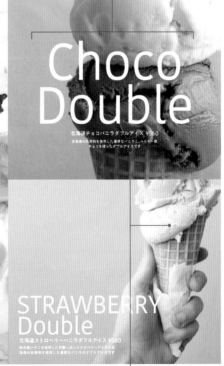

容易理解內容的版面有3大製作重點

欲編排出讓人容易理解內容的版面,具體來說有以下3大重點。

❶ 站在觀看者的角度思考

判斷一個版面是容易理解內容還是難以理解內容,最好的方法就是聽取觀看者的意見,而且越多越好。然而無論考量到預算還是時間,都很難擁有這種機會。

所以建議各位自己站在觀看者的角度去審視。假設你要製作前頁的冰淇淋菜單,這時可以把自己想作顧客去思考看看,上門的客人會在哪裡看到這張菜單,是擺在店門口附近的小菜單,還是櫃台上方的大菜單?冰淇淋店的主要客群又是什麼樣的人?只要仔細思索菜單的實際使用狀況、客人的年齡、性別,就會漸漸明白怎麼排版才會使人容易理解內容。

❷ 了解排版的型式

排版時有所謂的版型可以使用,套用版型的話就能夠快速做出易讀且高品質的成品。本書自Chapter 2開始會刊載大量版型,各位可以參考那些版型來製作作品。

雖然實際操作時,可能會因照片的大小與構圖、文字長度等元素的差異而無法依樣畫葫蘆,但只要先參照版型做出大略的架構,之後再根據使用的材料來進行微調,很快就可以完成排版了。

與其將版型背起來,不如等到製作時再去套用看看各種版型,找出最合適的一個。實際嘗試套用各種版型,重複修改,自然就會感覺出眼前的設計適合用哪樣的版型了。

❸ 熟稔排版的基本原則

排版時若覺得怎麼排怎麼不順利,請先回到Chapter 2「排版的基本原則」。難懂、傳達效果不佳、不好看⋯⋯碰到各種問題時,基本原則都是能救你一命的法寶。其他東西不記無所謂,基本原則一定要滾瓜爛熟。

尤其想讓版面看起來更好閱讀時,建議可以抓著以下2項原則:「對比」與「相近」。只要熟悉這2項原則,排版時便能如魚得水。對設計新手來說,一開始只要留意這2項原則,就能很快編排出成熟的版面。

以下我們簡單解釋一下什麼是「對比」與「相近」。

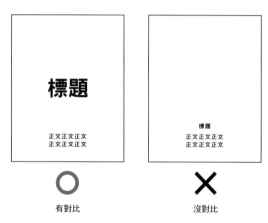

對比:標題字體加大,有助於觀看者理解海報性質。

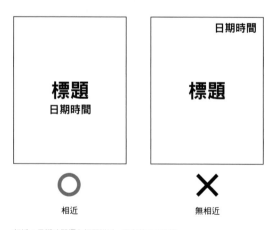

相近:日期時間擺在標題附近,更利於吸收資訊。

即使明白設計的目的是為了使資訊更便於理解，有時卻還是莫名做出難以理解內容的版面。

明明之前做起來很順手，為什麼這次卻怎麼樣也排不好呢……相信每一位設計師都有過同樣的經驗。你可以說是因為設計師本身的經驗不足，但只要更深入思考一些，就會找到解決問題的關鍵。這種狀況不完全是肇因於自己狀況不好或是領域不熟悉，只要知道還有其他可能的原因，就能夠對症下藥，順利編排出理想的版面。

即使已經留意重點，卻還是作出難以理解內容的版面，那麼可能是因為「每一處都想做到100分」。

舉個例子，假設你接到萬國博覽會的活動通知海報設計案，條件是字體大小必須讓所有年齡層的人都容易閱讀，而且照片要夠突出，版面還要夠乾淨，這時你會怎麼做？

光是要做出適合所有年齡層的東西就已經難如登天，再加上文字放大和凸顯照片根本就是相反的條件，即便找出顧客要求的解決之道並拿出成品是創意工作者的職責，但有時辦不到的事情就是辦不到。如果要符合所有條件，做出供所有年齡層閱讀的成品，到頭來搞不好會變成有看沒有懂的四不像版面。

下方有3件範例，照片大小相同，而每一件作品中都有調整過字體大小，避免資訊難以判讀。由於我們很難做出一個適合所有年齡層閱讀的版面，所以便根據不同受眾來編排不同的版面。先弄清楚目標受眾再進行設計，一定較容易設計出好成品。

適合廣泛年齡層閱讀的版面
適當的文字大小方便閱讀，泛用於各年齡層。不過這樣也減少了版面的力道和美感。

強調衝擊力的版面
雖然文字超出邊線，造成閱讀上的小問題，但卻能帶給觀看者視覺衝擊。這樣的版面很生動，適合給較活潑外向的人觀看。

以年輕人為對象的版面
縮小文字，徹底襯托出照片美的排版。降低文字的存在感，照片就會變得更好看。這個版面較適合對年輕文化較為敏感的人。

你的傳達對象是誰

LESSON 03

若未先思考你的作品要傳達什麼事情給誰,那麼最後可能會做出牛頭不對馬嘴的設計。
精準掌握資訊接收者,你需要的是想像力。

設計因傳達資訊而存在

下圖為「科博館舉辦之兒童活動」的海報範本。這位女性模特兒容貌姣好,版面也編排得不錯。

可是,這樣的設計能將活動的魅力傳達給孩童與家長嗎?恐怕是沒辦法,因為這個設計簡直就像時尚品牌的廣告。孩童與家長看到這張海報,想必也不會想參加活動。即使海報看起來再怎麼漂亮且具吸引力,只要沒有顧及受眾與欲傳達事項,那麼這份設計就可能無法將資訊傳遞給該傳遞的對象(目標受眾)。

這邊舉的例子或許稍嫌極端,但設計師經常犯的毛病就是滿腦子只想讓成品看起來漂亮,卻沒有仔細思考為誰而做。這邊希望告訴各位讀者一個觀念,即便設計出來的東西再美觀,只要沒辦法配合目標受眾、無法傳遞出資訊,那就是不好的設計。

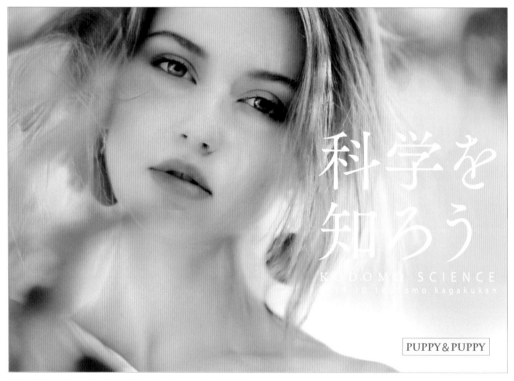

看起來很漂亮沒錯,可是卻看不出是為了吸引孩童與家長興趣的「幼童向活動」海報。細節請見右頁上方。

照片
如果是做給小孩子看的海報，那麼應採用兒童模特兒的照片，或是選擇插畫較為合適。

文字
以版面整體美觀為優先，導致資訊判讀困難。內容需要修改成兒童和家長更有共鳴的模樣。

調整資訊傳遞的對象

先保留左頁範例的文字並抽換照片，目的是做出能將資訊傳遞給目標受眾的海報。如下圖，換上孩童的照片後，便能激發觀看者的想像力。雖然美觀程度下降，但見到照片內的圖畫就能明白這是場辦給小孩子的活動。這麼一來搞不好就能勾起幼童的興趣，甚至促使家長期待孩子可以透過參加活動而獲得成長。修改過後的海報，更能將活動的魅力成功告訴目標受眾，增進親子參加的欲望。

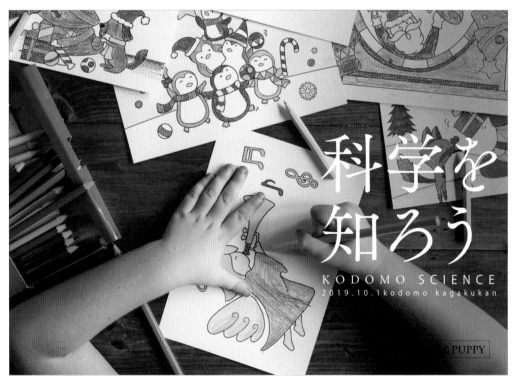

僅僅是換成幼童在創作的照片，就讓人更容易想像活動的性質。

僅透過排版來區分傳達對象

接下來請見右頁。這種海報感覺很像會貼在日本電影院內的廣告，內容為「70歲以上民眾購買電影票可享優惠」，是針對銀髮族提出的優惠資訊。

問題來了。上下兩張海報，哪一張才適合給70歲以上民眾看呢？

答案是下面的海報，因為下方海報的文字看起來比較清楚，而且使用日語而不是英語，對於銀髮族來說更為親切。

相較之下，上方海報不僅使用英語，字體也很細，或許是一份適合貼在電影院裡的海報，但既然對象是銀髮族，即便犧牲美觀，還是將日語文字放大一些比較好。所以重點就是，排版必須依傳達對象而調整內容。

告訴某某人，就是不告訴其他人

「告訴某某人」就等同於「不告訴其他人」。只要惦記著這件事情，你在做設計時就不會徬徨不安。

設計師會聽取客戶和總監等各路人馬的意見，這很重要沒錯，但千萬別忘記你的設計是為了一開始決定的目標受眾而做。

如果試圖採納所有人的意見，製作皆大歡喜的東西，那麼實際動手時肯定窒礙難行。像這樣未確定目標受眾，設計成品不三不四的情況也是業界人士常犯的毛病。以目標受眾為核心進行設計是至關重要的事情，所以最好再三確認受眾到底是誰。

舉個例子，下面準備了幾張以30～39歲男女為對象的排版作品。即使❶和❷的內容和字型都一樣，大小調整過後卻大大改變了整體觀感。❸則是變更字型，設計成更適合女性的模樣。除了排版之外，改變字型也可能改變觀感。

SPECIAL MENU	SPECIAL MENU	SPECIAL MENU
COFFEE...500yen	COFFEE..........500yen	COFFEE············500yen
COFFEE...500yen	COFFEE..........500yen	COFFEE············500yen
COFFEE...500yen	COFFEE..........500yen	COFFEE············500yen
COFFEE...500yen	COFFEE..........500yen	COFFEE············500yen
COFFEE...500yen	COFFEE..........500yen	COFFEE············500yen
COFFEE...500yen	COFFEE..........500yen	COFFEE············500yen

❶以男性為主要對象的版面
字體偏大、留白較少、看起來很活潑。衝擊力十足且易於閱讀。

❷男女雙方皆為主要對象的版面
字體落在容易判讀的範圍。留白程度適中，對任何人來說都容易閱讀。

❸以女性為主要對象的版面
字體偏小、留白較多。看起來很優雅。文字採用細線條，看起來較有氣質。

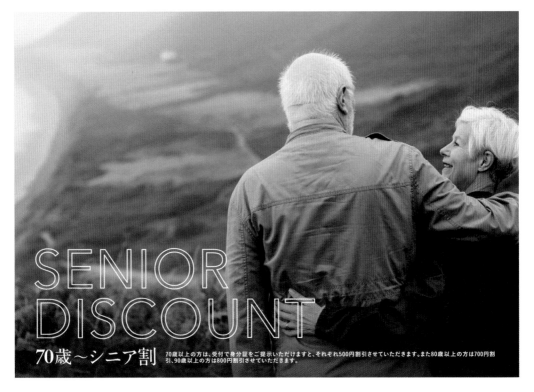

SENIOR DISCOUNT

70歳〜シニア割　70歳以上の方は、受付で身分証をご提示いただけますと、それぞれ500円割引させていただきます。また80歳以上の方は700円割引、90歳以上の方は800円割引させていただきます。

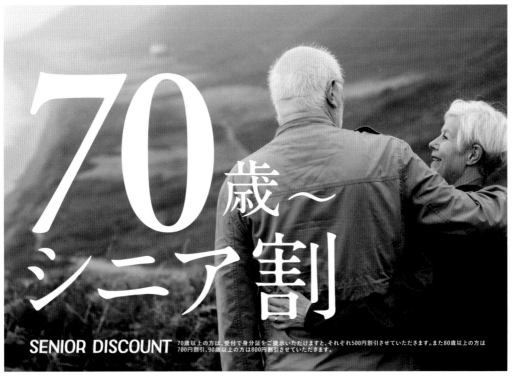

70歳〜シニア割

SENIOR DISCOUNT　70歳以上の方は、受付で身分証をご提示いただけますと、それぞれ500円割引させていただきます。また80歳以上の方は700円割引、90歳以上の方は800円割引させていただきます。

排版方式改變，傳達方式也會改變

LESSON 04 | 變更排版方式的話會改變什麼？在本節中我們會利用相同的材料，僅變更排版方式做出 3種不同例子讓各位讀者體會一下。

親眼見識一下排版的力量

排版如拼圖，前面幾節也說明過只要改變拼法，就能改變設計成品給人的印象。

設計上的排版，基本上包含羅列文字與圖像、調整物件大小、變更色彩等等，不過想要編排出漂亮的版面，還是需要各種理論和原則、知識、經驗在背後支撐。這些東西都可以從Chapter 2之後的章節好好學習。

這一節替Chapter 1作個總結，可以配合各範例來感受一下排版到底具備多大的力量，改變排版模式又如何影響傳達方式。

下面舉出的範例中，每一項都使用同樣的幾個元素，僅改變排版方式來創造出新的設計。

調整點 1
排版方式不同，「外觀和品質」也會改變

只要改變排版方式，就會改變成品給人的觀感。

下圖範例為寵物公園開放的活動海報。

❶將標題縮小，活用整體空間來營造優雅的氛圍。❷則放大標題字體，減少了優雅的感覺，但視覺衝擊力十足，提升了視認性。

光是改變主標題的文字大小，便能清楚看到整件作品的外觀及印象有所不同。如何編排版面，也決定了成品走向是帥氣、優雅、還是可愛。

❶小小的標題，留下足夠的中央空間。

❷放大標題字體，製造衝擊力。

排版方式不同,「易讀程度」也會改變

只要改變排版方式,也有機會讓難以理解內容的版面變成容易理解內容的版面。

下圖 ③ 將材料縮小後配置於四個角落,很有特色,但這樣很難看出活動性質。④ 則是將標題字體放大,再將其他

資訊整理於下方,對觀看者來說資訊一清二楚。

這兩個範例所記載的資訊相同,然而文字的位置和大小就足以大大改變觀看者對資訊的接收難度。

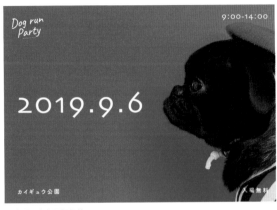

③ 資訊分布在四個角落。

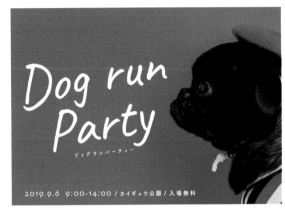

④ 加大標題,其他資訊則整理於下方。

調整點 3

排版方式不同,「傳遞的對象」也會改變

只要改變排版方式,就能改變資訊傳達的對象。下圖 ⑤ 的排版方式適合全家大小觀看,重視易讀性,將標題放大且選擇日文而非英文。⑥ 則是以年輕客人為對象的時髦版面。標題使用英語,並且調整成斜體。

⑤ 與 ⑥ 使用完全相同的材料,不過只要調整標題文字的語言、改變文字的角度,就能改變作品的目標受眾。

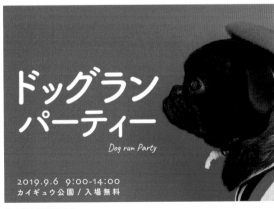

⑤ 文字主要選用日文。

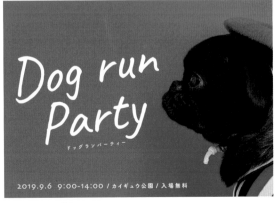

⑥ 文字主要選用英文。

優秀的設計師都是設計收藏家

假設今天接到一件案子，內容為某公司預定「於〇月〇日舉辦以社會人士為對象的工作坊」，希望你製作招募參加者的海報。

設計師會依照客戶的需求開始進行設計，但腦中也不可能突然就冒出最終定案，所以一般會先正確掌握客戶的目的，像這邊的例子就是「募集活動參與者」，然後再去蒐集活動過去的文宣和相關的設計品，進行調查。

此外也會根據「社會人士」與「工作坊」這兩個關鍵字去蒐集活動之外的樣本，並分析樣本的設計方式。

怎麼樣的照片效果十足，怎麼樣的版面和配色、字體才能吸引到目標受眾，設計師會整理並分類這些範例，然後再去思考設計路線與方式。

從上述內容，就可以知道對設計師來說，平時蒐集設計作品是必要的行為。無論接到什麼風格的設計案，只要蒐集的樣本中有任何一點可以參考的東西，就足以成為激發創意的靈感。比起藝術家般的靈光一閃與特殊才華，設計師更需要的是蒐集資訊的能力。

另外，很多人會把「品味」跟才華搞混，畢竟有些人即使設計經驗少，只要有一定品味還是可以做出不錯的設計。為什麼呢？

品味是「足以辨別設計優劣的能力」。平時多看優良設計，或是身處於充滿優良設計的環境下，自然就會培養出品味。所以這種人即便零設計經驗，也較容易做出比一般外行人還要好的作品。

建議未來要學習設計的人，從平時就開始養成蒐集與接觸優良設計的習慣。

於日常生活中觀看與分析優良設計，就能累積「判別優劣」的能力，接下來只要再深入去了解蒐集來的樣本，那麼自然而然就會磨出品味了。

承接設計案 → 設計品調查 → 設計品蒐集 → 設計傾向分析 → 動手設計

重要的是平時多蒐集一些優秀的設計！

※實際的設計品蒐集方法可參考P.108的COLUMN「如何蒐集設計」。

Chapter 2
排版的基本原則

平面設計的世界中，存在著一些先人不斷嘗試又修正，經過漫長歷史淬鍊而出的原則。設計之所以優良，排版之所以美觀，全都擁有具體的理由。本章就要來學習排版的基本原則，並介紹實踐的方法。掌握原則後，以往迷迷糊糊編排出來的版面，也會搖身一變成令人豎起大拇指的設計。

對齊

LESSON 01

對齊就是將設計品內的元素對準各基準點編排的動作。
只要將複數元素都對齊特定基準點，就能讓彼此的群組產生關聯。

整理過後才美觀

　　試比較右圖2項排版範例，各位讀者覺得哪
一個範例比較好看？

　　左例內容中的各項元素都是「歪的」，這對
觀看者來說並不是一件舒服的事情。

　　右例的各項元素則排得整整齊齊。

　　編排複數元素時，只要統一往一個方向整
理，就會變得「比較容易閱讀」且帶有井然有
序的「美感」。

　　這種往同一個方向整理複數元素的動作，
即是「對齊」。對齊可以令設計看起來更有整
體感，也更漂亮。

版面上的元素位置紊亂，看的人很不舒服　　　將各元素分別「對齊」左邊、右邊。

湊在一起圈出群組

　　在「對齊」之前，必須依內容將設計中的元
素分門別類。

　　好比說現在要販售右圖中的商品，其中資
訊包含了「商品照片※」、「商品名稱」、「價
格」以及「顏色」。

　　將相關的元素整理成一個群組，群組中各
項元素對齊，便會形成「資訊組織」。

　　看到設計的人會將「資訊組織」視為1個區
域，也因此能降低內容理解難度。

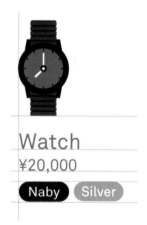

Camera
¥50,000

Silver　Black

Watch
¥20,000

Naby　Silver

資訊的大群組分成「相機」與「手錶」兩項，而每一項群組之內的「商品照片」、「商品名
稱」、「價格」、「顏色」則靠左對齊。

※為了使讀者的心思集中於說明，避免被美麗的照片拉走注意力，此處不使用照片而是以插圖來代替。

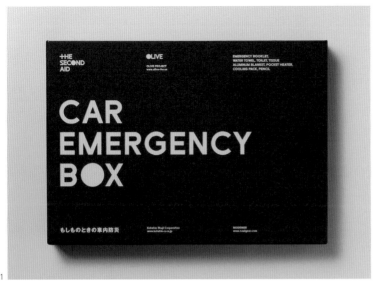

1

『CAR EMERGENCY BOX』高進商事／NOSIGNER、2016

汽車事故預防工具組「CAR EMERGENCY BOX」的包裝設計。標題置於上下中央靠左的位置，並且加大字體以創造魄力。補充資訊則對齊縱向參考線。

2

阿根廷設計工作室「Un Barco.」的包裝設計。乍看之下隨意且鬆散的編排，使用參考線來檢查，就會發現其實都有稍微對齊。

『La cocinita integral de Verónica』La cocinita integral de Verónica

對齊的基準點

進行對齊時,必須先充分理解元素的形狀與尺寸,並找出基準點。

若為圖像元素,則有上下兩端與左右兩端、上下的中央以及左右的中央共9個點。

9個基準點之中也有優先順序可言。上方左邊和縱橫正中央是最重要的基準點,一開始可以先以這2個基準點來對齊試試看。

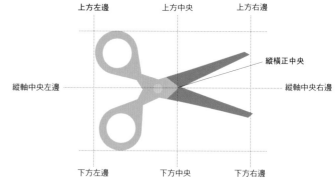

上方與縱軸中央特別重要。

檢視元素的方向

對齊時,必須考量到該元素本身的性質。

圖為橡皮擦、蠟筆、剪刀、鉛筆全部靠左對齊的範例。這些司空見慣的東西本身就具有「頭」、「尾」的方向性,如果像左例一樣,元素的方向亂七八糟,那即使靠一邊對齊也不會有「整齊」的感覺。然而像右例一樣,所有物件的頭尾方向一致的話,整個群組看起來就很「整齊」。如果3個物件朝著同一個方向,卻有1個物件是朝著反方向,那麼觀看者就會認為方向相反的物件可能具有某種意義。若不考量物件本身的方向性就進行排版,可能會帶給觀看者意料之外的錯誤印象。

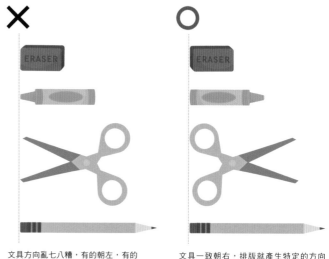

文具方向亂七八糟,有的朝左,有的朝右。

文具一致朝右,排版就產生特定的方向性了。

適合元素的對齊方式

若需將商品照片、商品名稱、價格編排在一起,則必須針對商品特徵來思考對齊的基準點位置。

比方說相機、筆記本、手表這類桌上會出現的東西,對齊下方的話看起來就會很自然。

觀看者會將多件商品擺在一起做比較,所以即使是不同群組,只要將商品圖和文字整理一下,看起來也會很清楚明瞭。

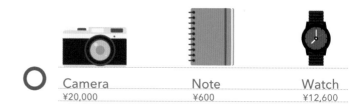

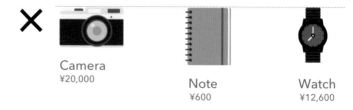

間隔均寬

「群組中各物件間的距離」與「各群組間的距離」都要統一寬度。群組內外都整齊的話，整體看起來自然就美觀。

整理群組內外的留白，觀看者便能快速認知到哪些內容屬於「同一組」。反之，不整理留白的部分就進行排列，可能會導致觀看者難以比較各個「組織」的內容。

留白時也要讓每一處的間隔具有意義。平面設計上，我們也會將留白視為排版時的一項元素，至於這一點就留到「相近」一節再詳細說明。

利用參考線來對齊

實際在排版時，很可能會像右圖的範例一樣，需要將各式各樣的元素整理過後再行編排。這時可以使用參考線（輔助線）的功能，將複數元素對齊某一基準點。觀看者雖然看不到參考線，不過即使版面上有大量元素，也因為製作時有對齊參考線，成品看起來十分有安定感。

文章的對齊與特徵

文章的對齊方法，分成左、右以及中央3種。每種方法都有其特徵。

❶「靠左」是最標準的對齊方式。一般人在閱讀橫式文章時都是由左至右，所以重視閱讀流暢度的情況最適合以這種方法對齊。

❷「置中」可使整體構圖架構安定，適合用在標題文字上，但用於長文的話，其特有的換行位置可能會導致閱讀困難，所以「置中」並不適合用於長文。

❸「靠右」用於長文的話也會導致閱讀困難。適合用於照片標題和註解這種補充性質的短文。

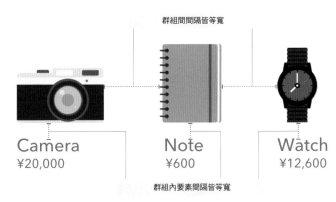

群組間間隔皆等寬

群組內要素間隔皆等寬

排列複數元素時，可以利用輔助線來對齊。

STATIONARIES

2-3 Kanda Surugadai Chiyoda District Tokyo JAPAN

ERASER

Stationery has historically meant a wide gamut of materials : paper and office supplies, writing implements, greeting cards, glue, pencil case etc.

即使具有各式各樣的元素，只要對齊參考線就可以做出沉穩的版面。

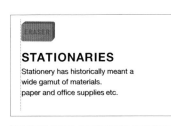

ERASER

STATIONARIES

Stationery has historically meant a
wide gamut of materials.
paper and office supplies etc.

❶「靠左」
易於閱讀，容易吸收資訊。最標準的對齊方式。

ERASER

STATIONARIES

Stationery has historically meant a
wide gamut of materials.
paper and office supplies etc.

❷「置中」
架構安定，但用於正文則有礙閱讀。不適合長文。

ERASER

STATIONARIES

Stationery has historically meant a
wide gamut of materials.
paper and office supplies etc.

❸「靠右」
用於標題雖顯眼，但用於正文則有礙閱讀。不適合長文。補充資訊用。

相近

02

相近是將有關的元素集中在一起的動作，可以清楚劃分使用元素的群組，令版面更便於觀看者理解資訊。

劃分資訊區塊

假設現在有一篇說明長文，若沒有經過整理劃分，那麼觀看者就必須將文章從頭看到尾才會知道內容。

所以我們將長文拆解成幾個「組織」並加上標題，這麼一來文章就容易讀得多了。上標題的效果，在於將資訊拆解分類，令讀者能夠從中輕鬆吸收「組織」的內容。

排版時，我們會將相關元素整理成一個群組，並將這些群組排近一點，而較無關聯的元素則擺得遠一點，這就是「相近」。如果能明顯看出哪些群組之間距離較近，觀看者也能更快吸收資訊。

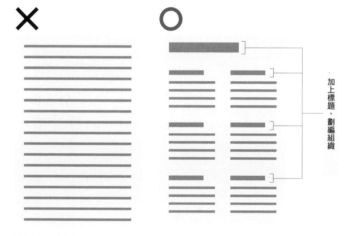

沒有劃分區塊的資訊。　　　　可以看出資訊的不同區塊。

加上標題，劃編組織

資訊的層級與留白技巧

假設你正在瀏覽網路商店，想要買件襯衫，那麼就得先從男性或女性這項大群組中選擇符合條件的選項，接著再從上衣或褲裙的選項中挑選前者，最後於T恤、毛衣、襯衫等小群組中點選自己的目標。

資訊量越大，群組的層級也需要分得越細。因為一層一層分類的方式，更有助於引導觀看者找到目標資訊，另外一個好處是可以省去讀取目的外資訊的麻煩。

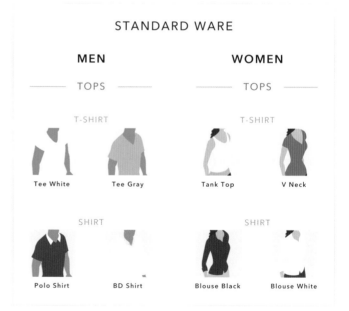

STANDARD WARE

MEN　　　　　　　WOMEN

TOPS　　　　　　　TOPS

T-SHIRT　　　　　　T-SHIRT

Tee White　　Tee Gray　　　Tank Top　　V Neck

SHIRT　　　　　　　SHIRT

Polo Shirt　　BD Shirt　　Blouse Black　Blouse White

欲將資訊層級化來幫助觀看者尋找目標，就需要在每個層級之間留下空白。觀看者可以馬上從留白的寬度來辨認群組大小。

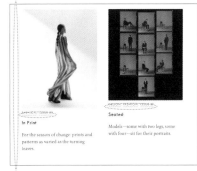

1 　『Kinfolk 』Kinfolk

利用留白與框線的相近

美國生活雜誌《Kinfolk》的網站。排版簡約，卻凸顯出照片與文字排印的美感。網頁透過框線來區分資訊欄位，報導欄之間則留下稍寬的空白來區隔。

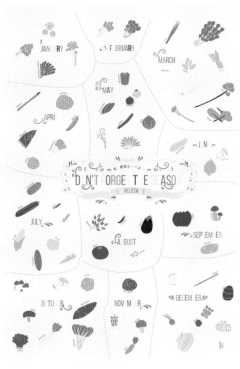

點線構成的四季區分

介紹每月時令蔬菜的資訊圖表《享用時令蔬菜DON'T FORGET THE SEASON》。以點和線整理並劃分大量蔬菜插圖。

2

『享用時令蔬菜　DON'T FORGET THE SEASON』黑木泰波

使用相近的群組分類法

我們要利用相近原則來將元素分門別類，而這次的「資訊組織」叫作商品。若想替商品這項「組織」中的資訊做分組，則可區分成群組Ⓐ和群組Ⓑ，分別對應的是插圖與文字。

接下來，商品名稱與價格、尺寸皆屬同一層級，不過尺寸中還包含了「XS/S/M/L」的小群組。原則上，大群組須和其他群組隔遠一點，小群組之間則須接近一些。

隔最遠的群組為插圖與文字❶。商品名稱與價格、尺寸的群組間維持同樣第二遠的間隔❷。層級最低的群組「XS/S/M/L」，選項間的間隔也最小❸。

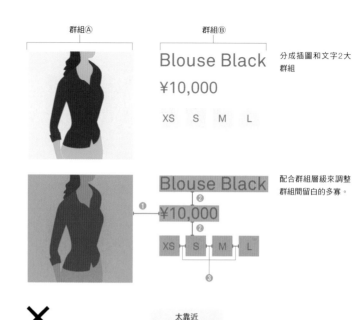

群組Ⓐ　　群組Ⓑ

Blouse Black
¥10,000
XS　S　M　L

分成插圖和文字2大群組

配合群組層級來調整群組間留白的多寡。

群組間的距離

利用相近完成1件名為商品的「資訊組織」後，接下來就要檢視一下商品之間的距離了。我們需要讓每件商品彼此之間再隔遠一點。

請見右頁上圖。若「Blouse Black」的文字和「Blouse White」的插圖過於接近，觀看者可能會誤以為白色襯衫的價格才是「¥10,000」。當然只要靜下來看清楚內容就不會搞錯，但設計的人必須多花點心思，讓觀看者一眼就能作出判斷。

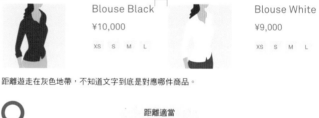

太靠近

Blouse Black
¥10,000
XS　S　M　L

Blouse White
¥9,000
XS　S　M　L

距離遊走在灰色地帶，不知道文字到底是對應哪件商品。

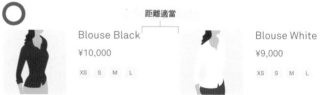

距離適當

Blouse Black
¥10,000
XS　S　M　L

Blouse White
¥9,000
XS　S　M　L

不同元素的群組之間必須留下最寬的距離。

相近所創造的空間美

右圖中左例的資訊層級與間隔沒有規律，無法判斷哪個層級跟哪個層級有子母關係，「資訊組織」又是屬於哪一個群組。

而右例中的資訊即有配合層級調整間隔，一眼就能看出整體的層級關係。相較之下，左例給人一種不明不白、亂七八糟的感覺，右例則便於觀看者理解，空間平衡上也很優美且穩固。

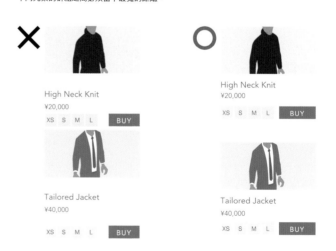

High Neck Knit
¥20,000
XS　S　M　L　BUY

High Neck Knit
¥20,000
XS　S　M　L　BUY

Tailored Jacket
¥40,000
XS　S　M　L　BUY

Tailored Jacket
¥40,000
XS　S　M　L　BUY

思考群組的優先程度

名片設計上所使用元素較單純，只需要簡單排版就能完成設計，但若是沒有清楚區隔出群組間的距離，出來的結構可能會很難看，也不好判讀資訊。右圖中的例子便是以純文字構成的設計，其中當然也包含了資訊的群組。概略分類的話，可分成「企業」群組和「個人」群組。

「企業名稱」、「地址」、「電話號碼」、「網址」屬於企業群組，彼此之間應靠近一些。至於「姓名」、「職稱」、「電子信箱」則屬個人群組，同樣彼此之間應靠近一些。上圖的例子是以「姓名」和「職稱」為優先，下圖則是以「企業名稱」為優先的版面。

以「姓名」和「職稱」為優先，重點放在人物上的版面。

以「企業名稱」為優先，重點放在公司上的版面。

利用線的區隔方法

前面提及的相近都是利用元素之間的留白來區隔「組織」，不過其實還有其他方法也可以達到相同效果，那就是利用框線來劃分區塊。元素間若夾著一條線，那麼線條兩側的元素看起來便自然歸屬於不同群組。

此外，也可以利用框線將元素整個圍起來，進而加強表現「組織」的獨立性。只不過框線使用過度，可能會變成雙重框格，影響到觀看者閱讀，因此可以試著框起部分元素就好，而非所有的「組織」。

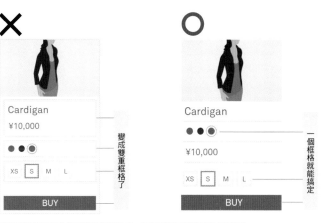

利用框線來劃分區域能使版面淺顯易懂，但盡量避免雙重框格的情況發生。

利用面的區隔方法

還有一種方法，就是替背景上色來達到區分的效果。每個「組織」的背景都塗上顏色，群組之間再留下適當的間隔，觀看者便能清楚辨別資訊區塊。選擇背景色時，須注意不能和元素的顏色混在一起。

層級越細，就越需要花心思在區隔資訊上。盼各位讀者妥善利用留白、框線、面等工具，做出相近程度得宜的版面。

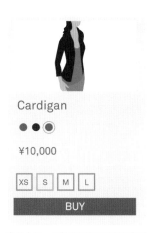

背景上色，內部的元素再以留白方式區隔。

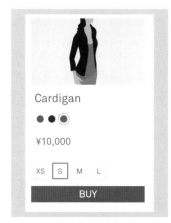

外側上色，中央挖空來進行區隔。

重複

03

重複就是將複數元素放進同一群組內，並以相同形式多次配置於版面上的技巧。透過有規律的編排，創造視覺上的統一，降低資訊辨別難度。

大量的相同元素與整體感

　　我們將排版時再三用上相同元素的動作稱作「重複」。利用重複，可以幫助觀看者辨識各項元素之間的關聯，且重複出現的元素會構成大群組，營造出設計的整體感。

　　重複技法的歷史十分悠久，據說人類就是從自然界的海浪、沙紋、葉脈以及樹木年輪等地方獲得靈感，創造出各式各樣的花紋。如日本的和風圖紋與歐美的紡織花樣，皆是透過有規律的重複編排來建構整體感與獨特的風貌，觀看者也能從中感受到重複的「美感」。

唐草：古希臘流傳的蔓草花紋。

矢絣（箭羽紋）：箭羽圖案的花紋。

重複與韻律

　　有規則的重複元素會令視覺產生「韻律」。韻律雖然是音樂用語，但也用來比喻設計中重複的元素所營造出的舒適視覺感受。各位不妨將設計的韻律換成音樂的韻律來想像一下。

❶右圖左上的版面為等間隔並排的鉛筆。

❷右上的版面則是在重複的鉛筆中插入橡皮擦。

❸左下的版面不光是排列，顏色也使用了重複技巧。

❹右下的版面稍微錯開了鉛筆的位置。

　　養成設計上的韻律感，就能編排出看起來舒服的版面。

❶想像以相同節奏敲打太鼓的模樣。

❷想像太鼓的節奏中加入銅鈸聲的模樣。連續性中加入不同元素，增添趣味。

❸以「DoReMiFaSo……」的音階為形象，做出漸層般的顏色變化。

❹除了顏色，位置也由左至右斜上，營造出音階提高的形象，馬上多了一分活潑。

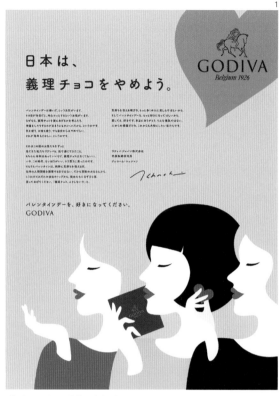

並列插圖以強調核心

巧克力品牌「GODIVA」的廣告。插圖中的女性朝著同一方向重複排列，而只有中間的女性手拿GODIVA，吸引觀看者注意。

《日本，再也不要人情巧克力。》GODIVA JAPAN

慢慢打破規律的重複

英國家居用品商店Viaduct的廣告「Unfold Japan」。為了使視覺與Unfold的字義「開展」產生連結，讓重複的文字漸漸剝落，逐步打破規律。

『Unfold Japan』Blanka

元素群組重複的效果

　　例❶中的元素群組之間相隔等距，就成了重複排列的版面。重複排列具有相同形式的群組，設計就會帶有整體感。觀看者會先綜觀重複的元素群組，再從中選取有興趣的部分閱讀。使用重複技巧，觀看者就能比照順序一個個閱讀時更快找到自己的目標。

❶間隔等距的重複。觀看者可以迅速吸收資訊。

替重複加上動感

　　移動重複的群組，就可以讓版面產生動感。

　　例❷中將所有重複的群組往右上方挪動，部分群組超出了版面，這樣可以營造出重複元素是從右方進入版面的感覺。

　　例❸則是將橫向並排的群組往上下錯開，製造斜向的構圖，令觀看者跟著群組順序鋸齒狀閱讀。

❷整體元素往右上挪動，形成一股元素是從右方外側進入版面的動感。

❸斜向配置，引導觀看者的視線大幅度動作。

替重複加上對比

　　例❹則透過交互配置小元素群組與大元素群組，將觀看者的目光集中於2號和4號。即使物件重複，視覺上卻帶有動感。

　　例❺只放大1號，維持了重複的整體感，同時又特別強調刻意放大的1號。

　　若只是單純重複排列元素，可能會令人感到無趣，但適時加入上述的各種變化，就能增添版面的趣味性。

❹利用對比，強弱交叉配置。

❺特別放大其中一個物件。

加上顏色的重複

以顏色來區分重複的群組，但由於排列方式具重複性，視覺上仍能保有整體感。各群組使用不同顏色，更凸顯出每一群組間的差異。複數顏色並排時必須統一色調※，若顏色的明度與彩度不統一，便會脫離重複的軌道。除此之外，每個顏色都帶有屬於自己的印象，所以配色之前得先思考顏色的印象與元素內容是否會產生衝突。

除此之外，也可以只替想強調的元素上色，其他元素則維持無彩色，這麼一來強調效果便十分明顯，觀看者會更傾向於觀看有所強調的元素。

元素重複並上色。可依元素位置來區分出群組。

只有想強調的紅色元素上色，其他不特別強調的元素則為無彩色。

橫跨多頁的重複元素

若設計品為書籍，那麼觀看者在觀看時就必須橫跨多頁。即使翻了頁，只要排版方式相同，讀者就不必重新理解哪一處是標題、頁碼（頁數）在哪裡了。設計書籍時，會事先製作共通的書頁版面架構，重複編排各項元素，打造整體感。本書章節標題與正文的設計、頁碼也都有固定的位置。為了使讀者閱讀時更流暢，我們通常會使用重複的元素讓整體形式保持一貫。

重複編排書中的共同元素，但也依顏色來區分章節。

網頁設計上的重複

設計網頁時，我們也會重複編排同一個網站內的共通元素，就是一般稱作頁首的共享區塊。無論點進站內任何一個頁面，共享區塊都在同一個位置，所以瀏覽者就可以毫無障礙地連結到各個頁面。另外我們稱作「導覽列」的超連結列表，也是連結頁面的重複。多個按鍵並排在一起，瀏覽者就能一眼辨識出每個按鍵所連結的頁面。

※色調：顏色三屬性「色相」、「明度（亮度）」、「彩度」中，由「明度」與「彩度」所組合出的性質。

對比

04

對比是令設計中的元素產生關聯並做出比較的動作。若放大特定元素，並將其他元素縮小，便能做出主次的區別。對比可以增添版面的變化，還可以將觀看者的視線集中於特定某處。

人習慣比較各種事物

我們參考一下右圖的簡易電影海報。海報上有2名電影角色，觀看者會比較2人特徵的差異，並想像2人的關係與故事內容。

若版面上包含複數元素，觀看者自然會比較各項要素，並從中讀取資訊，找出「元素間的差異」與「元素間的關聯」。

透過並列複數元素來彰顯差異，或是表現關聯性的動作就稱作「對比」。有「對比」的元素更能引起關注與興趣，於是可以集中觀看者的視線。

2名角色並排，男女之間並無太大的差異。令人想像他們可能是戀人或商業夥伴等對等關係。

角色出現強弱，女性角色比例較大。這就讓人想像該女性可能是主角、是上司、是比較強勢的一方。

對比的組合

進行「對比」時，有2個模式可參考。

第1個模式，強調欲比較元素的其中一項，並弱化其他元素。這種方法和P.042的「優先順序」也有關聯。並列的元素強弱差距越大，被強調的元素就越顯眼，給人的印象也越深。

第2個模式，讓欲比較的元素之間產生關聯。這裡的關聯並非指製造強弱關係，而是使元素彼此之間產生對峙，進而令觀看者想像元素之間的關聯。

特別強調標題「A」。

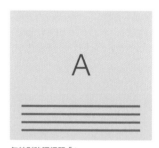

無特別強調標題「A」。

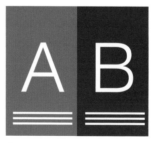

「A」與「B」2個區塊並排，做出對比關係。

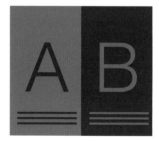

「A」與「B」加入彼此的顏色，更加強調關聯。

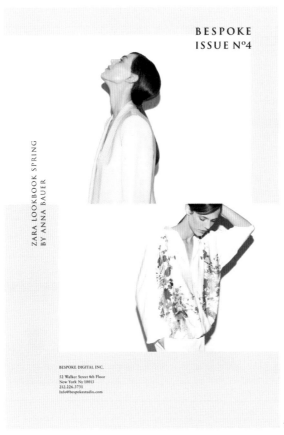

『BESPOKE, Issue 4』BESPOKE Digital

帶有故事性的對比

BESPOKE Digital於紐約策辦的
「E-Newsletter Issue 4」。版面上下各擺一張
女性模特兒的照片來形成對比，並分別裁切，
面對不同方向，產生故事性。

利用畫面內外的對比

Apple手機iPhone App「NEWS」的宣傳廣告。
將NEWS左右並排，形成對比，左邊利用正面傳
遞商品印象，右邊則使用iPhone來呈現有角度的
構圖。

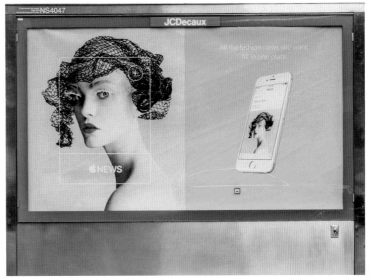

『Apple News Campaign』Apple

JUMP率大

　　對比元素之間的強弱程度稱作「JUMP率」。請見右圖，標題與正文的文字尺寸差距明顯，這種情況我們便可以說「JUMP率大」。

　　JUMP率大的版面，在強調標題資訊或是特定商品上成效十足。強調得越用力，版面帶給人的衝擊力也會越強。

標題與正文的文字大小差距明顯。除了文字，若將特定商品放大，便能與其他商品做出對比，提高JUMP率。

JUMP率小

　　對比元素之間的強弱關係不明顯，則稱「JUMP率小」。像右例中標題與正文之間的JUMP率就太小，資訊強度也跟著減弱。若降低商品間的JUMP率就無法強調特定商品，所有商品看起來權重相等，是重視設計整體感的作法。

標題與正文的文字大小差距不明顯，變成配合整體設計來讀取資訊的版面。也可以靠商品的大小來減少JUMP率。

表現關聯性的對比

　　右圖分割成2個區塊，且各放入具有關聯的元素，形成對比的構圖。這種表現方法可以讓人想像2者之間的關聯及其後發展的故事。重點是盡可能使用相對的元素。如果兩邊使用相對的元素，且配置、顏色也相對的話，對比的效果會更強。

COLUMN ｜ 調整字距來影響視覺效果

　　我們可以透過減少字數、縮短字元間的距離（字距）來達到強調效果。反過來說，字距加寬的話，看起來也會比較溫和。設計時，可以依據元素間JUMP率的大小來調整字距。

Preparation

JUMP率大的情況就縮短字距，可以加強標語效果。

Preparation

JUMP率小的情況就加寬字距，可以融入其他元素，營造整體感。

利用照片對比

最想強調的照片放大一點,可以做出張力十足的設計。設計品中所使用的大張照片,會成為該設計品的整體形象,帶給觀看者深刻的印象,因此設計師必須審慎選擇使用的照片。想要利用放大來強調照片時,選擇最符合欲傳達概念的那一張就對了。

舉例來說,像右圖這樣照片放大到幾乎占滿整張紙面,或是放上特定物件的特寫,都能形成強而有力的版面。

照片幾乎占滿紙面的設計(左)與商品照片整齊排列的設計(右)。使用照片創造左右對比。

利用留白對比

試比較右圖兩例。兩例的Logo、文字、照片大小皆相同,但配置方式不同。

左例的Logo和文字較接近,與照片之間的留白也較多,因此強調了照片的部分。

至於右例的構圖則是在Logo周圍留了較多空白,所以強調了Logo,觀看者的視線也會自然移往Logo。即使元素間的JUMP率小,依然可以利用留白的方式來強調特定元素與引導觀看者視線。

左例的Logo周邊沒有留白,不顯眼。相較之下右例的Logo四周因有不少留白,所以觀看者的視線便會集中在Logo上。

利用顏色對比

我們也可以用顏色做出對比。在整體配色偏暗的設計中,有一部分的色彩特別鮮明的話,該部分的元素便能獲得強調。

配色時有兩個重點:決定色彩亮暗的「明度」與鮮豔度的「彩度」。

要特別強調的元素就提高明度與彩度,至於其他元素就降低明度與彩度,這麼一來你想強調的部分看起來會更加鮮明,給人更深的印象,也就是我們所說的「顏色形成強烈對比」。

背景色的明度、彩度低,中心配置明度、彩度高的元素,就能透過對比來強調中心的顏色。

明度、彩度差距小,中心的顏色埋沒於背景中,沒有強調效果。

利用顏色來創造對比的設計。強調出中心的文字。

優先順序

LESSON 05

進行設計時，必須思考你想傳達什麼給對方。若有多項資訊想傳達，就得建立優先順序，這樣也有助於觀看者吸收。

思考哪件訊息優先傳達

設計時，必須思考「最想傳達給觀看者的資訊」為何。

一項設計中雖然包含多種元素，但觀看者會照順序一一觀看，所以我們很難讓觀看者對於所有資訊都留下同等的印象。

而且每個元素都採相同方式處理的話，觀看者搞不好看過就忘了。

所以在進行排版前，必須決定好元素的「優先順序」。為了讓優先程度高的元素留給觀看者更深的印象，我們得仔細思索是要放大元素還是調整位置等等。

依優先順序變更版面

假設我們現在要製作一間店的DM，目的為「希望客人上門」，元素包含「店名」、「翻修後重新開幕的通知」、「地址」、「商品」。

右圖上例中，店名最大最顯眼❶，緊接著是商品插畫❷，然後是翻修後重新開幕的通知❸，最後才是地址❹。我們可以看出，這個版面以讓客人認識店家為優先，其設計也是為了傳遞這個訊息。

右圖下例則是翻修後重新開幕的標語最醒目❺，接著是商品插畫❻，然後是店名❼，最後則是地址❽。從這些跡象可以看出，大家已經認識這間店，所以這個設計最想傳遞的訊息是店面裝潢翻新且重新開幕了。

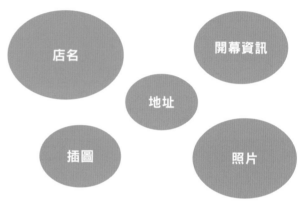

整理出版面上希望傳遞給觀看者的內容，並斟酌每個元素的尺寸與位置，排定優先順序。

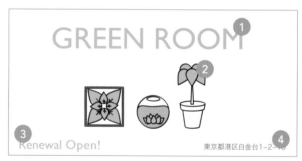

以店名為優先的版面，目的在於讓客人認識店家。

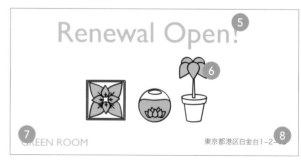

以重新裝潢的消息為優先的版面，目的在於告訴客人店面已經翻新後重新開幕了。

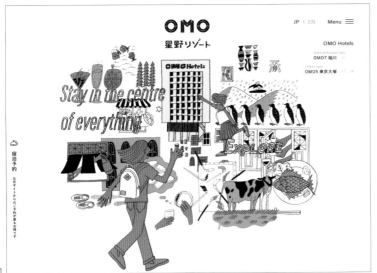

《星野渡假村OMO》 https://omo-hotels.com/

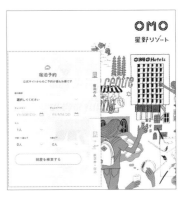

訂房的優先順序高

渡假飯店集團星野渡假村開設的概念飯店「OMO」
網站，使用插畫來行銷全新的品牌。對飯店的網頁來
說，優先順序最高的資訊是訂房，所以他們在動畫跑
完後會馬上彈出訂房表單給瀏覽者看過一次。

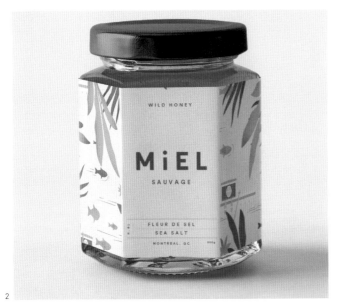

『Miel Sauvage packaging』

對稱的優先順序

加拿大設計師Cecile Godin所設計的包裝
《Miel Sauvage》。中央對稱的文字配合
優先順序，特別放大。

利用尺寸排出優先順序

　　排定元素的優先順序時，最淺顯易懂的方法就是加大較優先元素的尺寸。

　　觀看者自然會先從版面上較大的元素開始看，而元素尺寸夠大，也會強調出該元素的存在感，所以會比其他較小的要素更容易令觀看者留下印象。當設計品中包含的資訊量偏多時，可以利用金字塔構造的概念，將各項資訊排入對應的階層，優先順序較高的元素數量少，優先順序較低的元素數量多，這麼一來觀看者也能順著層級找到目標資訊。

每張插圖的尺寸都相同，彼此間優先順序相同。

中央插圖特別大，提高了優先順序。優先順序較低的插圖則較小，且不只一個。

利用位置排出優先順序

　　元素擺放的位置也會影響優先順序。觀看者基本上習慣由上往下看，所以尺寸相等的話，上方元素的優先順序自然就會比下方元素來得前面，尤其縱向頁面更會凸顯出上下方向本身的優先順序。

　　至於左右方向的優先程度，則會依文章的書寫方向而有所不同。一般我們習慣由左至右閱讀橫書文章，所以左邊的資訊優先程度較高。至於直書文章則是由右至左閱讀，所以右邊的資訊優先程度較高。

上方資訊的優先程度較高，越往下優先程度遞減。

橫向資訊的優先程度則會依書寫方向而有所不同。

利用顏色排出優先順序

　　替元素上色是一個有效強調優先順序的方法。優先程度較低的元素使用白、黑、灰等無彩色，優先程度較高的元素則使用彩度較高的顏色，這麼一來優先的元素便會非常顯眼。無彩色的元素由於彩度低，和優先程度高的高彩度元素形成對比，進一步強調彩度較高的顏色。

　　不過使用這項方法時，建議上色的元素數量不要過多。如果優先順序不高的元素也都塗上高彩度顏色，那麼版面就會變得眼花撩亂。這也許會使版面變得活潑，但原本的目的，利用顏色排出優先順序的功效則會大打折扣。

無彩色的灰色代表優先程度低，彩度越高則優先程度也越高。

中央最鮮豔的綠色優先程度最高，剩下的則可調整彩度來表示優先順序。

利用照片或插畫排出優先順序

　　設計中若使用到照片或插畫，那些部分就特別容易吸引觀看者的目光。因為觀看者習慣將視線集中於所有要素中較為具體的部分。

　　尤其照片或插畫中若有人臉，那麼就更引人注目了。關於這點待到P.046「視線引導」一節再行說明。

　　只不過，設計時單靠照片很難完整傳遞概念，所以會搭配文字來表現最想傳達的訊息。如果使用漂亮的照片，那麼就需要使用同樣漂亮的字體來編排。發揮設計技巧，融合照片和文字，就能夠有效傳遞概念。

觀看者傾向將視線集中於照片上。

配合網站目的排出優先順序

　　設計網站時，不能讓人只是看完內容就走。舉例來說，現在有一個網路商店的網站，其目標的優先順序為：向使用者說明「網站提供什麼樣的服務」還有「網站販賣哪些商品」。就算誘導瀏覽者走到這一步，這座網站所設計的最終目標畢竟不是介紹，而是讓人購買商品。我們必須想像到使用者按下購買鍵，輸入個人資訊之後的地步，並且做出循循善誘的設計。換句話說，如何令購買鍵比其他資訊更顯眼，就是排版時的一大重點了。

以購買鍵和購物車等導向購買商品的資訊為優先。

視線引導

06

排版前，先決定好你最想告訴觀看者的資訊，也就是排定「優先順序」。
接著再配合優先順序，思考如何讓觀看者照順序觀看的「視線引導」方法。

決定優先順序

假設你在車站月台看到一份廣告海報。觀賞者在看海報時，很難瞬間就完全理解標題、照片、詳細等所有資訊，所以會依序判讀每一個元素。設計師必須思考觀看者的這項行為，而我們也於P.042的「優先順序」一節中說明過替元素標出順位的方式。

接下來，我們就要想辦法讓觀看者依照優先順序來閱讀資訊，而這個技巧就稱作「視線引導」。

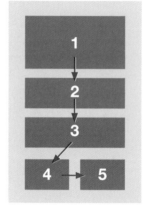
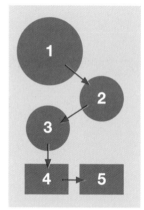

設計師必須想像觀看者的視線流向來編排元素，讓觀看者能夠順暢地閱讀。

創造視線流向

試想，觀看者的視線在一篇文章中是如何移動的？

比如各位讀者閱讀現在這段文章時，視線也在劇烈地移動。橫書文章的視線流向是由左至右，到了換行處則會跳回原點，不妨將這種流向想像成「Z」的形狀。

視線折返和段落字數多寡有關，段落字數少，「Z」字形折返的次數便會增加，這麼一來觀看者就必須頻繁左右移動視線，容易產生閱讀疲勞。反過來說，段落字數多的話，「Z」字形折返的次數便會減少，只是到折返點前的閱讀距離也會拉長。設計師必須時時注意，怎麼樣才能減少觀看者因視線折返造成的負擔。

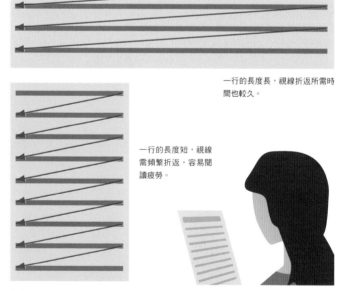

一行的長度長，視線折返所需時間也較久。

一行的長度短，視線需頻繁折返，容易閱讀疲勞。

無論是長文還是短文，都必須考量到觀看者的視線移動方式來編排。

利用動態感來引導視線

運動品牌adidas聯名系列商品「adidas by Stella McCartney」的廣告。將網球的動作視覺化,利用動態視線引導。

『Adidas by Stella Mccartney』Adidas

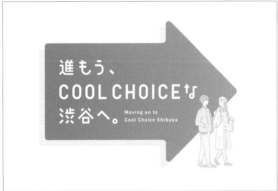

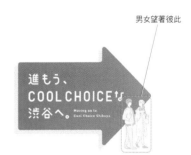

男女望著彼此

《Shibuya COOL CHOICE 2017》澀谷區

啟發觀看者的箭頭排版

澀谷區為因應全球暖化所發起之國民運動「『COOL CHOICE』 Shibuya」的廣告。版面上的大箭頭帶給人一種邁向環保未來的啟發感,而箭頭前端的一男一女彼此對望。

人物的視線

版面上若出現人臉，該人物的視線方向與標語的相對位置會大大影響傳達給觀看者的資訊。

右圖上例中，女性模特兒的視線延伸出去可以看到商品和標語。這種配置感覺就像模特兒對著商品直接說出標語。

而下例中，商品和標語擺在模特兒視線的背後，因此感覺則較偏向模特兒在腦中想像出商品以及標語。

即使設計看似雷同，物件擺在人物視線前還是後，傳達出來的意義也會不一樣。

標語位於視線前方，有種直接傳達訊息的感覺。

標語位於視線後方，偏向間接傳達訊息的感覺。

排版所製造的時間差異

假設觀看者要從3套方案中選擇其中1套。右圖上例中，照片與文字的群組編排方式相同且縱向並排。下例中，3套方案裡的第2套方案則將照片與文字的位置對調過來。

觀看者在比較3套方案時，若看的是上例，會先看完3張照片之後才閱讀3段文字，縱向比較的時間較短。若看的是下例，那麼在比較方案時，視線必須交叉移動，所以視線停留的時間也比較久。

換句話說，這2種版面的目的不一樣，一個是「想讓人短時間內看完資訊後做出選擇」，一個是「想讓人花時間仔細吸收後再選擇」。你想如何傳遞資訊，排版的形式也會有所改變。

想讓觀看者快速比較資訊（照片與文字）並做出判斷的版面。

想讓觀看者仔細吸收資訊（照片與文字）後再做判斷的版面。

利用數字來引導視線

有一種引導觀看者視線的方法，就是替各群組標上數字。即使版面上的各項元素配置毫無規律，觀看者還是可以透過數字來照順序閱讀。假設內容有劇情，需要照順序來閱讀的話，這個方法最能夠引導觀看者依照正確順序閱讀。

用來吸引目光的廣告。加上數字便能標示出順序。

網站設計的視線流向

網站設計上，我們有一個詞稱作：「瀏覽」。瀏覽是「粗略查看」的意思，網頁瀏覽者的閱讀模式是先快速掃過標題，然後再點選有興趣的內容詳讀。

據說進入網站的人十之八九會先將視線集中在左上角，所以一般的網站都會將Logo放在左上角。瀏覽者會由左至右閱讀文章，而整體網頁的觀看動向是從左上到右下。另外，瀏覽網頁時還有所謂點擊的動作。由於右撇子的人占多數，所以方便點擊的位置就會在右邊。網頁上的按鍵與連結之所以經常擺在右側也是基於同樣的理由。

點開網頁的人最一開始會先看到左上方，接著朝右下瀏覽。所以版面必須符合這樣的瀏覽習慣。

留白

07

設計品中一定會出現留白的部分，而留白亦屬於設計的元素之一。只要善用留白技巧，就可以編排出安定的版面。

留白與空間

我們來想像一下一間房間可以怎麼規劃。其中一種是寬敞的一房擺放少許家具，看起來十分清爽（右圖左例），另一種則是擺滿了家具設備的房間（右圖右例），哪一間看起來比較舒服？

就生活面來看，房間裡要有睡覺用的床、吃飯的餐桌、以及放鬆用的沙發區，如果每個區塊間沒有隔出適當的距離感（空間），人就會感到不自在。

房間格局和設計排版有著異曲同工之妙。設計作品猶如思考房間格局，要依目的配置物件，但若是沒有適當留白，設計可能會變得跟令人不自在的房間一樣看起來哪裡不對勁。

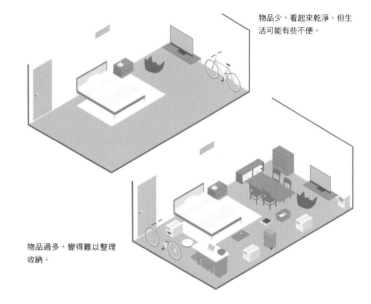

物品少，看起來乾淨，但生活可能有些不便。

物品過多，變得難以整理收納。

文字的易讀性

右圖上下兩例皆為同一篇文章，各位讀者認為哪一例比較好讀？

上例的文字大小較大，字與字的間隔（字距）小，而且行與行的間隔（行距）也很窄，整體的留白較少。

下例的文字大小則比上例的文字小，字距與行距較寬，整體留白較多。

我們將文章的閱讀舒適度稱作「易讀性」。若要提高易讀性，就必須將文章的留白調整成觀看者能夠輕鬆閱讀的程度。

ニコラ・ジェンソンの活字はセリフの太さや、ストロークに手書きのペンの風合いがあるものの、それ以前のブラックレターで組まれた書物と比較して、活字前後の余白やカウンタースペースを広く取っているため、濃度は明るく判別性に優れています。
前回解説した文字組のステムをそろえていく手法は、このニコラ・ジェンソンの組み版にも使われています。おそらく、「白」と「黒」の濃度を見て、文章の可読性を高めた最初の組み版と言えるのではないでしょうか。

字距、行距擁擠，沒有適當的留白，文章十分難以閱讀。

ニコラ・ジェンソンの活字はセリフの太さや、ストロークに手書きのペンの風合いがあるものの、それ以前のブラックレターで組まれた書物と比較して、活字前後の余白やカウンタースペースを広く取っているため、濃度は明るく判別性に優れています。
前回解説した文字組のステムをそろえていく手法は、このニコラ・ジェンソンの組み版にも使われています。おそらく、「白」と「黒」の濃度を見て、文章の可読性を高めた最初の組み版と言えるのではないでしょうか。

字距、行距調整到適宜的寬度，文章好讀且易於吸收。

1

『Inside-and-Outside-of-Ten-Years』ORANGE CHAN DESIGN 橘子設計事務所

利用小型文字創造空間

香港設計工作室「ORANGE CHAN DESIGN 橘子設計事務所」的作品《Inside-and-Outside-of-Ten-Years》。紙面上的小型文字使留白構成一個獨立空間，創造文字本身的平衡。

多利用白色面積最大限度表現乾淨度

提供以平面設計為主之諮商服務的「cornea design」所創作的平面設計作品。大範圍使用白色，透過留白技巧來打造清楚的架構與乾淨的感覺。

2

《最大限度呈現白色的清潔感》cornea design

考量留白與整體平衡

我們在形容版面時有種說法：「平衡很好／很差」。

右圖上例就是平衡很好的版面，仔細比較每個元素間的距離，就會發現幾乎全部等寬。元素之間的間隔距離（留白）若均等，整體版面就會十分平衡穩定。

相較之下，下例中元素之間的距離就寬窄不一。若元素與元素靠得太近，不僅留白狹窄，還會造成有的地方留白多、有的地方留白少，整體平衡很差，結構鬆散。

將留白具體化為形狀

辨別「平衡很好／很差」的要領，首先是辨識出元素群組所構成的形狀，接下來將元素與留白分別想像成底片的負片與正片，也就是將兩者的正反關係顛倒過來思考。這麼一來，相信就能夠辨認留白的區塊呈現什麼形狀了。

透過這種方法，可以感覺出有沒有地方的留白特別窄、上下左右的留白部分是否均等。

設計時，除了必須注意元素本身的尺寸與位置，也要將留白視為一項元素，想像做出了怎麼樣的留白，如此便能客觀判斷整體版面的平衡。

打通塞住的留白處

有些經驗老到的設計師會將版面上的留白想像成「水流」。如果版面上有些地方看起來太擁擠，可以想像該部分的流動狀態差，水都塞住不動，而塞住不動的水就會慢慢變得混濁。

右圖上例中，箭頭所指的部分較為擁擠，所以水流會堵在那裡。

像右圖下例這樣縮小元素的尺寸，增加留白的話，流動就會順暢許多，視覺上也舒服不少。

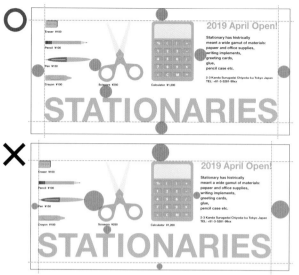

多數平衡的版面，留白的大小都是均等的。

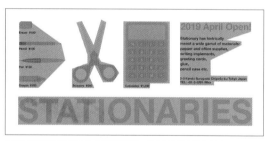

透過負片與正片的想像方式來辨認形狀，就會看出留白的寬窄了。

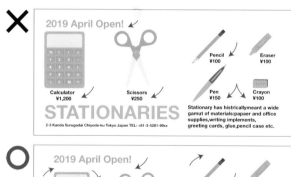

想像留白如流水，如此一來便能留出看起來舒服的寬度。

被包圍的留白與挖空的留白

我們已於P.041說明過，留白越多，越容易集中觀看者的視線。但倘若留了太多不必要的空白，吸引到的目光可能就不會落在應見的元素上，於是帶給觀看者冷清的印象。

右圖上例中元素的組合方式，在中央形成了一塊被包圍的留白處，導致觀看者的視線集中在沒有意義的區塊，而且這塊被包圍的空白還令人感覺侷促。

右圖下例重新編排元素位置，想辦法將留白的部分排至外側，這麼一來外側挖空的留白處就會帶來開闊的印象。

善用物件形狀

排版時經常需要將照片、插圖與文字做結合，這時只要善用照片、插圖的形狀來搭配文字，就可以做出平衡很好的版面。

❶ 讓文字沿著圓形換行。

❷ 讓文字避開三角形頂點，拆成上下兩邊。

❸ 將標題與正文編排調整成斜降形狀以迎合物件。

❹ 利用標題與正文來製作地基，物件則排成山坡狀。

如上面舉的例子，配合元素的形狀來設計版面，就能創造空間與視線的流向，編排出平衡感十足的版面。

被包圍的留白處容易將視線集中於留白本身。

外側挖空的留白則會讓空間感變得開闊。

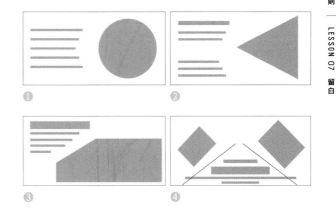

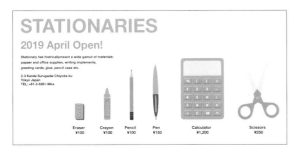

依❸的形狀製成的版面。

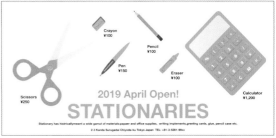

依❹的形狀製成的版面。

分割

08 將元素整合成一個群組時，大刀闊斧劃分元素配置區塊的動作稱作「分割」。分割可以令版面用途分明，觀看時更順暢。

分割頁面

將頁面中的元素區隔成「照片區」與「文章區」這種大分類的編排方式，稱為「分割」。

分割頁面可以製造出對比的效果，讓觀看者的視線有跡可循。

善用分割方式，還能輕鬆編列出元素的優先順序，創造易於觀看者閱讀的版面。

觀看者會邊看照片邊看文字內容，若照片的內容十分具體，如人物或商品，那麼觀看者就會將照片內容記在腦海，並將文字視為照片說明。

若照片內容較抽象，那麼定位就會比較偏向在幫文字做補充說明。

左圖的照片和文字為上下兩等分的分割模式，右圖的照片和文字則為左右兩等分的分割模式。上下分還是左右分會影響觀看者的視線移動方向。

分割的模式

最簡單的分割模式為兩分。將頁面分成兩半，讓觀看者瞬間理解版面內容，視線也可以順著動向進行閱讀。一般來說，兩分還分成上下兩分與左右兩分，需配合內容採用不同的方式。

三分法也是常見的模式，經常用於決定照片的構圖，可以創造出架構安定的版面。三分的效果和兩分幾乎一樣，不過若某內容佔了版面三分之二的面積，便會強調出該部分的內容。

左圖的照片和文字為上下三等分的分割模式，右圖的照片和文字則為左右三等分的分割模式。照片佔的比例較大，衝擊力十足，畫面也很安穩。

左圖的照片和文字為上下三等分且照片置中的分割模式，右圖的照片和文字則為左右三等分且照片置中的分割模式。文章間插入照片可以做出較不一樣的版面，看起來具有動作感，別有一番趣味。

利用配色來分割

德國DTM廠商Ableton的產品「Ableton Live」的包裝設計與促銷廣告。利用配色來分割版面，行銷的視覺效果五彩繽紛。

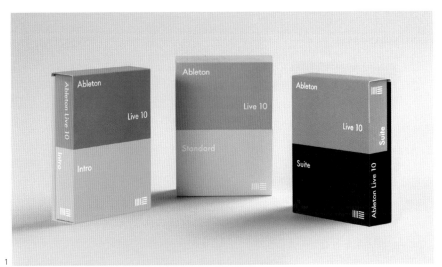

1

『Ableton Brand Identity』Ableton

將分割做成好玩的拼圖

設計師富田七海的作品集網站。分割的插圖變成拼圖，在個人的作品集裡還加入了遊戲的元素，饒富趣味。

2

《SEVEN SEAS》富田七海

上下分割

　　這裡要進一步介紹上下分割的方法。直向頁面的特徵是畫面比例上容易做出上下分割。見右例，頁面上半部放入一張大照片，下半部配置文字，這種配置會令照片看起來較寬。

　　上半部的水果塔照片佔整體面積大，至於下半部的文字處則留下充足的空白。雖然是兩分的分割法，但觀看者對於水果塔的印象卻會超過兩等分的份量。特寫照片經裁剪後看起來比例更大，帶給觀看者「水果塔很好吃」的印象。

即使版面為兩等分，排版方式不同還是會影響觀看者所接收的印象。本例就是先傳遞糕點有多好吃，接著才提供咖啡廳的資訊。

左右分割

　　接下來要介紹左右分割的方法。橫向頁面的畫面比例較容易做出左右分割。

　　左右分割與上下分割差異最大的地方，在於照片的構圖。範例的照片為人物直立且持菜刀準備向下切麵包的畫面，這種縱向的構圖、縱向的動作就適用於左右分割的版面，觀看者自然會感受到縱向的動作感。

　　如上所述，我們可以依照片本身的構圖方向，來選擇分割方向要上下還是左右。

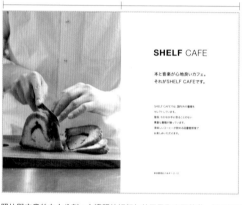

照片與文章的左右分割。左邊照片切麵包的刀子為向下移動，於是觀看者在看右邊的文章時也會自然由上往下讀。

三分中央配置文字

　　範例將版面全體三等分，上下擺設照片，中間夾入標題與標語。

　　若以這個範例而言，觀看者會從上面的水果塔照片開始看，並且產生想像❶，接著則是看下方切蛋糕的照片❸，最後才會閱讀標題與標語❷，然後再次想像照片的內容。將文章夾在照片間，可以加強觀看者對照片的印象。

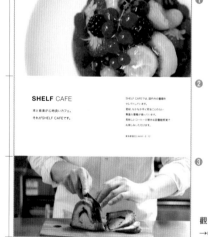

觀看者的觀看順序為：❶→❸→❷。

設計網頁時須注意一項印刷品所沒有的功能，就是「捲動」。觀看者會自行捲動網頁來尋找資訊，所以網頁的版面分割和捲動有著密不可分的關係。以大照片填滿整個畫面，可以令觀看者對照片產生印象，並誘導觀看者繼續觀看下方的資訊。這時不妨加入一個向下的箭頭，提醒觀看者下方還有資訊。

網頁設計經常會以幻燈片的方式來處理最上面的照片部分，這麼一來就不會只透過單一張照片來帶給觀看者印象，能藉由複數照片的變化來傳遞訊息。

《TEMP WAVE》長峰えりな。

觀看者會捲動頁面，觀看縱向分割的內容區。

智慧型手機畫面的分割

智慧型手機上的畫面分割其實和網頁差不多，差別在於智慧型手機具有「滑動」的功能，可以透過點擊畫面來使版面橫移。

觀看者會利用滑動功能，依自己的感覺移動分割的畫面。

那麼設計上就需要不著痕跡地提示觀看者畫面可以滑動。設計師會透過畫面下方幾個稱作「Page Control（頁面切換控制）」的小圓點，標示出觀看者的現在位置與目的位置，讓觀看者知道自己現在的畫面在第幾頁、後面還剩下多少頁。

《天氣》Apple Inc.

觀看者會滑動頁面，觀看橫向分割的內容區。

黃金比例、白銀比例

LESSON 09

幾何學上有所謂的「黃金比例」、「白銀比例」，這是人類於漫長歷史中累積經驗所得出的理論，我們也會將這些比例運用於設計。

從自然界學習幾何學比例

人類自古以來便能感覺出自然界中的植物與各項生物所具備的形狀美。

有人去研究那種美感是成立於什麼樣的法則之上，後來發現植物與生物軀體部位的大小比例與紋路，都存在著幾何學的法則。發現這些法則的人，便將比例應用於自己打造的建築物、雕刻以及藝術品上。

最具代表的幾何學比例就是有「黃金比例」之稱的「1：1.61803」與有「白銀比例」之稱的「1：√2（1.414213…）」。

黃金比例、白銀比例是具有神秘美感的比例，長久以來都受到人類廣泛的運用。眾多藝術家和設計師也都著迷於這兩項比例，留下了許多應用的作品。

能不能用黃金比例、白銀比例

似乎有些人認為黃金比例、白銀比例為一項固定的比例式，所以對設計沒概念的人也可以參考比例作出類似的模樣。

大錯特錯。由於現代的設計資訊量爆炸，所有元素都想套用這兩種比例簡直是天方夜譚。

希望大家明白，黃金比例、白銀比例充其量只是一種「參考基準」，如果太過執著於這兩種比例，通常反倒會害自己綁手綁腳。雖然老練的設計師有能力取捨「哪裡要使用黃金比例、哪裡不用」，然而對設計新手來說，要判斷這件事情還太難了。建議先將這兩項比例當作背景知識記住，多看各種優秀作品，以培養對造型美的感受與審美的眼光為優先。

Logo中的元素比例套用了黃金比例

美國生技公司「Global Biomimicry」的Logo CI是透過重複堆疊的圓形來構成。套用黃金比例配置複數的圓形，並將軸心打斜30度而成。

『Global Biomimicry corporate identity』Global Biomimicry

欄位的劃分比例套用了黃金比例

巴西廣告代理商「Role」的文件，2欄的比例分配就套用了黃金比例。將黃金比例的分割中心點設置在左上，並於該處配置Logo與標題。

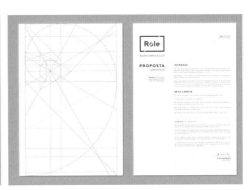

『Role』Pedro Panetto

黃金比例的歷史

據傳黃金比例源自於自然界所存在的比例，如P.058鸚鵡螺與向日葵的生長模式。古希臘人於雅典建造的帕德嫩神廟就使用了黃金比例。

中世紀文藝復興時期最具代表性的藝術家李奧納多·達文西，在其手稿《維特魯威人》中，也畫下了人體的黃金比例。

近代建築師柯比意（Le Corbusier）甚至設計出稱作「Modulor」的人體測量比例，另外還根據黃金比例計算出各項數式，運用於自己打造的建築物上。

黃金比例的量法

我們可以利用非常簡單的方式畫出具有黃金比例的長方形。

首先畫出1個正方形❶，接著自一邊的中點畫一條斜線連到對角，並以該斜線為半徑，想像使用圓規一樣往下拉出弧線，直到平行於正方形底邊為止❷。而弧線部分衍生出的長方形加上原本的正方形就會形成黃金矩形❸，長寬比趨近於「1:1.1618」。

黃金分割率

扣除掉一開始畫的正方形，剩下的小長方形也是長寬比「1:1.161803」的黃金矩形。而小長方形中又可以進一步分割成正方形與黃金矩形，可無限分割下去，因為每次分割都會再畫出一個更小的黃金矩形。

這個神奇的數式既是黃金比例之謎，也是吸引我們的原因。這種人稱黃金分割率的構圖，在美術與照片、設計上都能夠看到。

據說雅典帕德嫩神廟的設計套用了黃金比例。

達文西（左）與柯比意（右）的黃金比例著作。

圖片出處：Wikipedia https://ja.wikipedia.org/

❶畫一個正方形，以底邊中點為基準點。

基準點

❷自基準點畫斜線連到對角，接著像使用圓規一樣往下拉出弧線。

基準點

1

1.618

❸將正方形與圓弧衍生出來的長方形連起來，就會畫出長寬比趨近於「1:1.1618」的黃金矩形。

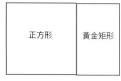 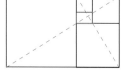

正方形　黃金矩形

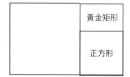 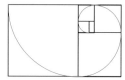

黃金矩形

正方形

用正方形來分割黃金矩形，剩餘的部分也會是黃金矩形。

白銀比例

　　白銀比例是指「$1:\sqrt{2}$（$1.414213\cdots$）」的比例，在日本不僅有「大和比」的別稱，連使用頻率都超過黃金比例，代表性的實際範例包括奈良法隆寺與五重塔等建築物。

　　現代常見的白銀比例，其實就是A系列規格的紙張。A系列紙張規格是以全球通用的國際規格ISO216為準，常見的A4與A3等紙張就是長寬比為白銀比例「$1:\sqrt{2}$」的用紙。這項規格從20世紀開始慢慢自歐洲普及至全球，以至於後來的平面設計海報與諸多作品皆採用白銀比例來製作。

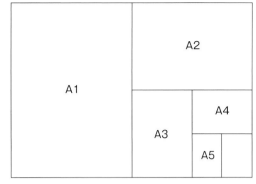

國際規格尺寸的A系列及日本B系列 都是白銀比例規格的用紙。

❶畫一個正方形，從左下畫一條斜線連到右上角。

白銀比例的量法

　　接著我們來說明如何繪製白銀比例。

　　先畫出1個正方形，並自左下角拉一條斜線連到右上角❶，再以該斜線為半徑，想像使用圓規一樣往下拉出弧線，直到平行於正方形底邊為止❷。而弧線部分衍生出的長方形加上原本的正方形便會形成長寬比趨近於「$1:\sqrt{2}$（$1.414213\cdots$）」的白銀矩形❸。

❷像使用圓規一樣往下拉出弧線直到平行於正方形底邊。

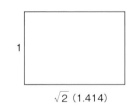

❸將正方形與圓弧衍生出來的長方形連起來，就會畫出長寬比1:√2的白銀矩形。

白銀比例的分割率

　　如右圖將白銀矩形分割成二等分，就可以做出長寬比同樣為「$1:\sqrt{2}$」的小白銀矩形。

　　重複相同的動作，就可以將長方形繼續分割下去，和黃金分割率一樣能分割出無限多個白銀矩形。

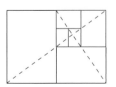

將白銀矩形分成二等分，就會作出長寬比例相同的小白銀矩形。

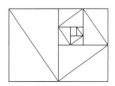

網格系統

LESSON
10

「網格系統」為用來編排出架構明確、有整體感版面的方法。利用參考線交織出的網格（Grid）來決定元素的位置。

何謂網格系統

　　雜誌與書籍的設計是由複數頁面所組成，需要翻動多頁來閱覽的書冊，內頁須套用一定的格式，閱讀者才會習慣設計，進而毫無阻礙地閱讀。另外，設計網站時也最好統一所有頁面的格式，瀏覽者在往來各個頁面時才不會無所適從。

　　為了使複數頁面保持相同的格式，我們在設計之前必須先整理好「整體共通的設計原則」。這就類似於整件作品的設計指南，原則設定好了，才可以讓複數頁面整齊劃一。而我們稱這項規則為「網格系統」。

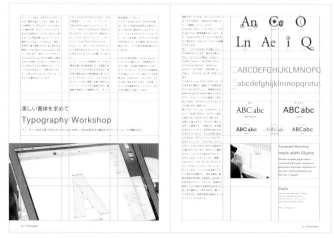

利用網格系統來編排雜誌的版面。網格系統用途廣泛，無論是編排印刷品還是網頁的版面都用得到。

利用網格系統所做的設計

　　欲利用網格系統來做設計，首先要將參考線交織成格子狀，並以格狀參考線為基準，排入照片、插圖等圖像與標題等文字。

　　元素排得整整齊齊，對觀看者來說容易閱讀，有助於吸收資訊。

　　此外，網格系統也是至今所學的「對齊」、「相近」、「重複」等技巧的綜合應用構圖，所以對設計師來說，這種方法幾乎不會出錯。

首先用參考線畫出格子（左），並以此為基準排入元素（右），作出來的版面十分整齊，觀看者容易閱讀並理解內容。

網格帶來的美麗構圖

設計雜誌《idea》No. 311〈音樂宇宙學〉中的音樂特輯扉頁。利用網格系統，將鋼琴的照片設置在中心，標題與正文的平衡也做得很漂亮。

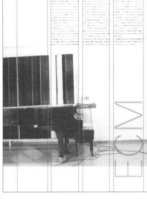

1

《idea》No. 311 2005年7月
誠文堂新光社

《idea》No. 311〈特輯：音樂宇宙學〉 誠文堂新光社

與上面的範例一樣選自《idea》No. 311〈音樂宇宙學〉，不過這裡是目錄頁，利用網格系統來編製目錄與版權資訊。這一頁的元素只有文字與框線，然而透過網格與調整留白，達到了優美的平衡。

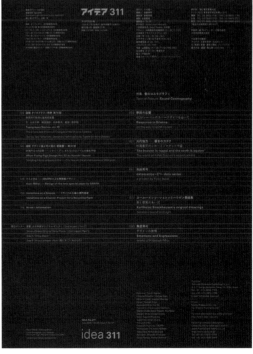

《idea》No. 311 目錄 誠文堂新光社

網格系統的歷史

　　網格系統誕生於1950年代，由一群聚集在瑞士蘇黎世的設計師學派所想出。這個學派催生出所謂的「瑞士風格（Swiss Style）」，對現代設計的影響深遠。

　　當時，該學派勇於嘗試各種設計的新手法，比如在文字排印上大膽使用無襯線字體※，或是使用左右不對稱的白銀比例（參照P.058）等數學式排版法。

　　至於其核心人物約瑟夫・穆勒－布羅克曼（Josef Müller-Brockmann）日後出版的著作《Grid Systems in Graphic Design》如今依然是設計界奉為圭臬的讀物，風靡全球。

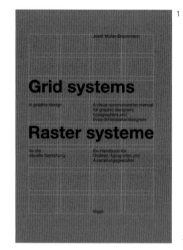

《Grid Systems in Graphic Design》niggli。

雜誌《Neue Grafik》

　　「瑞士風格」趨於成熟的1958年，里哈特・保羅・羅瑟（Richard Paul Lohse）、約瑟夫・穆勒－布羅克曼、漢斯・紐堡（Hans Neuburg）以及卡羅・韋瓦雷列（Carlo Vivarelli）等4人創辦了平面設計雜誌《Neue Grafik》並出版。這份雜誌發行至1965年的17號刊，現在已經成為古董，在收藏者間可謂價值連城。

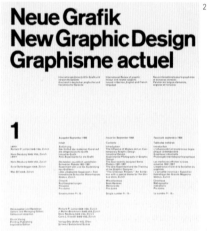

《Neue Grafik》的封面
自1958年發行至1966年。

《Neue Grafik》的網格

　　封面設計看似隨意，其實是有參考網格所做的嚴謹編排。不僅文字尺寸，甚至連周圍的留白都利用網格狀的參考線統一，因此在充滿律動感的同時，也保有了穩固的架構。

　　雜誌內頁也使用了與封面相同的網格系統來統整格式。他們將網格的規範套用於雜誌每一頁，全書頓時有了整體感。

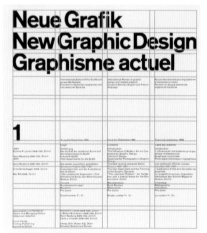

包含封面設計在內，雜誌整體都有依照網格系統排版。

※無襯線字體（Sans-Serif）：文字的端點沒有多餘裝飾的歐文字體。Sans就是法語中的「沒有」，Serif則是「裝飾」。

網站設計上的網格系統

如今多數的網站在設計時都會使用網格系統。由於瀏覽網頁的人會跟著資訊遊走於各頁面之間，且都具有目的性，所以為使內容看起來乾淨整齊，使用網格系統來設計是最佳解法。不僅如此，瀏覽者也有可能會同時操作複數頁面，所以設計者必須想辦法讓瀏覽者清楚知道自己正在瀏覽什麼樣的網站。透過統一的網格來編排版面，可以同時顧及功能性與操作性，也因此網頁設計和網格系統的契合性可說非常高。

智慧型手機的普及

網格系統之所以大量應用於網站設計，還有一項很大的影響因素為智慧型手機的普及。

普遍來說，網站設計時分成電腦觀看用版面與智慧型手機觀看用版面，可以配合瀏覽者的觀看裝置來切換版本。這種模式稱作「回應式網頁設計」。

同樣網站，一個是電腦版面一個是手機版面，兩者都利用網格系統編排出可塑性高的版面。現在幾乎所有網站的手機裝置閱覽次數都多過電腦裝置閱覽次數，所以也必須因應不同的裝置做出適當的設計。

回應式網頁設計

以右圖為例，電腦版的網站為3欄式版面，但手機畫面容納不下電腦版頁面，所以橫向並排的3欄格式，換到平板電腦與智慧型手機上時可以更改為1欄的格式。即使是同一個網站，也需要因應觀看裝置的不同去改變內容段落的數量。由此我們可以知道，利用網格系統這種格子狀的參考基準來排版有多適合用於網頁設計。

左起為使用網格系統所設計的電腦版、平板電腦版、智慧型手機版網頁。設計網頁時，可以因應多種裝置瀏覽的單一設計，就稱作「回應式網頁設計」。

網格系統的建立方法

11

介紹完網格系統的概要後，我們接著要來談具體的建構方法與元素在網格上的配置方式。

準備網格系統

利用網格系統來排版前，需要先用參考線畫出格子（網格），作為元素配置時的參考基準。

設定參考線之前，要先決定紙面外緣天、地、左、右這些邊界距離（Margin）的寬度。外緣的留白多，會使紙面看起來較為鬆散，能排入的資訊減少。而若將邊界的留白減少並拉出參考線，則會使文字過於貼近紙面邊緣，導致閱讀困難。

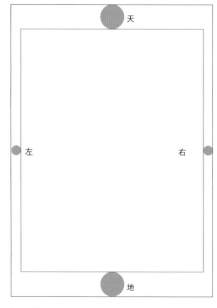

決定天、地、左、右留白多少。A4大小的話，起碼必須留白10mm。

製作欄位

接下來我們要畫出縱向的參考線。設定縱向參考線和替文章分欄時的概念是一樣的。

網格系統中的區塊稱作「欄」（Column）。

網格系統的基本分欄模式有2欄、3欄、4欄。

此處先示範如何製作2欄網格，只要拉一條縱向參考線將欄位分割成2個區塊即可。

這時要設定正文的文字大小，並嵌入文章，嵌入後再調整行高使文章更容易閱讀。例如範例為文字大小：7pt、行高：13pt。

一般來說，最容易閱讀的行高為文字大小的1.5～2倍。

實際嵌入文章，確認易讀性。

欄間空白

接下來我們試著在2欄間加入留白。若欄位間的留白過窄，觀看者在閱讀到一行最後一個字時視線可能不會折返，而是直接往旁邊看下去，所以在插入欄間空白時，記得審慎思考易讀性。

欄間空白至少得超過本文字體大小2個字元的寬度，且依文字大小倍數處理。範例的文字大小為7pt，欄間插入了3字元寬21pt（7.4mm）的空白。

製作方格

接著我們要縱向分割欄位。

範例中將每欄分成4等分，縱向分割之後便會形成類似網格的箱型區塊，稱為「方格」（Block）。

然後再於方格上下插入空白，這部分的留白需要以正文的行高為基準來決定大概的寬度。差不多是從碰到方格底邊那一行的前一行，一直留白到再下一行行頭的距離。方格之間的留白在英文術語上稱作「Margin」。方格上下有了空白，參考線也會自然構成網格了。

網格的模式

這麼一來便做出了2欄×4格的版面，方格數總計8 Unit（單位）。

用這個方法就可以做出各種模式的網格。方格數少的優點是便於排版，不過相對地配置元素時的選擇也就減少了。

至於方格數多，元素的配置選項也會增加，雖然提升了自由度，但同時也提高了編排難度。建議一開始先習慣操作少量的方格數，之後再慢慢增加，挑戰自由自在且高難度的排版。

做出2欄後嵌入文章，並實際檢查是否易於閱讀、視線是否能順暢移動於段落之間。段落間若太靠近會導致閱讀困難，所以也要記得確認段落間的留白程度。

左圖中的四方形稱作「方格」，右圖中的紅色留白部分稱作「Margin」。

網格完成。實際排入元素看看。

利用網格勾勒草圖

排版前，必須先思考自己想要怎麼樣配置元素。筆者建議可以在拉出網格的紙上手繪草圖。Illustrator等應用程式是用來製作成品的工具，如果邊思考邊使用工具，難免會花上不少冤枉時間。再加上工具本身具備各項機能，我們很容易馬上想像出版面的模樣，所以為了自由發揮想像力，不妨試著在紙上手繪草圖。

參考網格架構手繪草圖，概略決定元素編排位置。

放上標題

草稿畫完，編排走向也確定後，接下來就可以實際放入文字了。文字基本上要對齊方格左上方嵌入，不過根據字數，可能會出現右圖箭頭處那種空白的情況，很難完全對準方格。但文章中途斷掉也沒關係，字數少就少，沒有必要硬是塞滿方格。像右圖左例中標題字數較多的情況，即使無視欄間留白，橫跨兩個方格也無所謂。方格的目的在於參考，而不是限制你每個方格都要單獨使用。

照著草稿放上標題，橫跨兩個方格也沒問題。

文章分欄

分欄時最重視易讀性。首先跟標題一樣，將文字對準方格的左上角後嵌入。右圖為分成2欄的範例，我們要依文章內容盡可能選擇適合拆開的位置來分欄，即使文章不符合方格上下寬度也無所謂。

特別需要注意的是，不要內容講到一半就跳到下一欄。若第2欄是從中斷的地方開始，閱讀者會感到不舒服，所以排版時要記得讓第一欄的段落完整敘述完內容，再進入下一欄的新內容。

依照內容來分欄。　　　　　　　　欄內段落開頭也是文章開頭。

利用網格配置照片的方法

照片與圖像、插畫也可以參考網格來編排，比如裁切照片以符合方格大小，或視情況將照片說明也放進方格來調整整體平衡。

如果想讓照片看起來寬一點，可以如右圖灰色部分一樣讓照片橫跨中上兩個方格。雖然草圖上畫的照片有符合方格寬度，不過實際編排時則超出方格，直接頂到紙面邊緣，視覺上更加寬敞。編排時記得根據目的，適時跳脫網格架構。

根據草稿配置照片。為了讓照片看起來更寬，於是超出右邊的網格邊界。

充分發揮網格留白的效果

最後則是註解的配置。內容元素較少的版面可能會出現空白的方格，這時我們不僅可以利用左上的端點，也可以利用上下左右任一處的端點來編排。

留白部分也可利用網格系統，以方格為單位確保使用空間，打造平衡且視覺效果安定的留白。留白也是排版的元素之一，所以我們可以想像利用網格來「配置留白」，版面看起來就會更有網格系統所帶來的嚴謹，同時也可以實現前衛的排版方式。

左下方格處利用網格保留了空白，進而製造出安定的版面。

利用網格建立模板

若使用網格系統，想更換元素的配置簡直易如反掌。右圖2例為使用相同網格系統所設計的不同版面，即便使用同一份網格系統，相信各位也可以感覺到整體印象截然不同。

如果只提出1種設計案，委託設計的客戶便容易去想你的設計「是好是壞」，但如果有複數方案，客戶的想法反而會轉變為「哪一個比較好」。設計師應當要有能力可以提出多種設計案。方便設計者做出多種不同的設計案，也是網格系統的優點之一。

套用相同網格製成的模板。左例較有魄力，右例則看起來很清爽。

2 欄網格的草圖與範例

12

本節介紹2欄網格版面的草圖與設計範例。
排版時可以試著參考範例，或是自行改良網格模式。

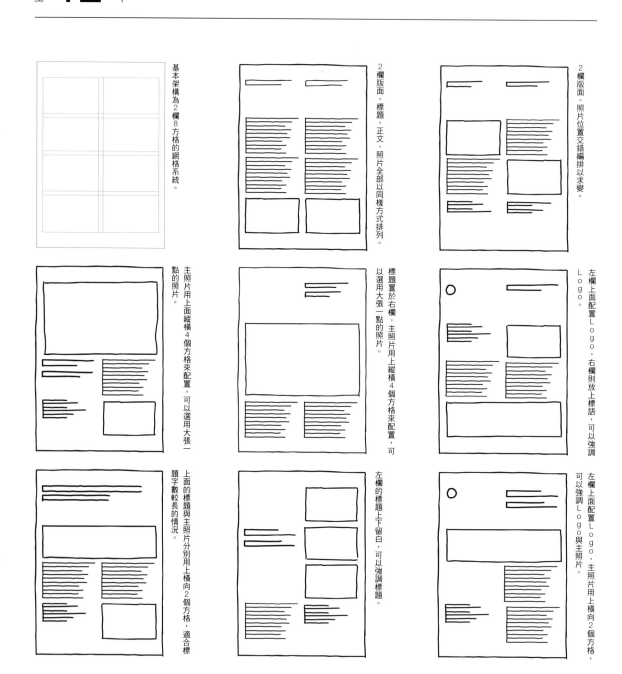

基本架構為2欄8方格的網格系統。

2欄版面。標題、正文、照片全部以同樣方式排列。

2欄版面。照片位置交錯編排以求變。

主照片用上面縱橫4個方格來配置，可以選用大張一點的照片。

標題置於右欄，主照片用上縱橫4個方格來配置，可以選用大張一點的照片。

左欄上面配置Logo，右欄則放上標語，可以強調Logo。

上面的標題與主照片分別用上橫向2個方格，適合標題字數較長的情況。

左欄的標題上下留白，可以強調標題。

左欄上面配置Logo，主照片用上橫向2個方格，可以強調Logo與主照片。

Typography and Grid Systems
A manual for graphic design

主照片與標題下方設置空白，可以強調主照片與標題。

左欄標題與下方的主照片之間留白，可以強調標題。

Typography and Grid Systems
A manual for graphic design

主照片與標題間留白，兩者皆獲得強調。

主照片用上縱橫4個方格達到強調效果。

Typography
and Grid Systems
A manual for graphic design

標題上方留白，可以強調標題。

Typography and Grid Systems
A manual for graphic design

標題下方留白，可以強調標題。

Typography
and Grid Systems
A manual for graphic design

標題左側留白，強調標題。

Typography
and Grid Systems
A manual for graphic design

標題上下皆留白，可以強調標題。

Typography
and Grid Systems
A manual for graphic design

標題右方與下方留白，可以強調標題。

3 欄網格的草圖與範例

13

本節介紹3欄網格版面的草圖與設計範例。
排版時可以試著參考範例，或是自行改良網格模式。

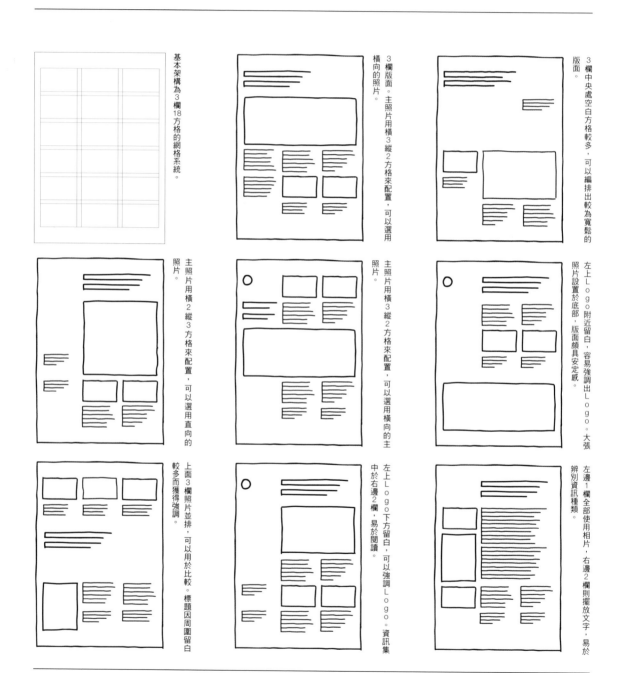

基本架構為3欄18方格的網格系統。

3欄版面。主照片用橫3縱2方格來配置，可以選用橫向的照片。

3欄中央處空白方格較多，可以編排出較為寬鬆的版面。

主照片用橫2縱3方格來配置，可以選用直向的照片。

主照片用橫3縱2方格來配置，可以選用橫向的照片。

左上Logo附近留白，容易強調出Logo。大張照片設置於底部，版面頗具安定感。

上面3欄照片並排，可以用於比較。標題因周圍留白較多而獲得強調。

左上Logo下方留白，可以強調Logo。資訊集中於右邊2欄，易於閱讀。

左邊1欄全部使用相片，右邊2欄則擺放文字，易於辨別資訊種類。

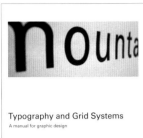

主照片與標題間留白，兩者皆獲得強調。

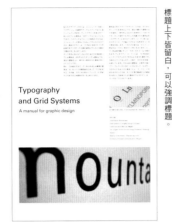

標題上下皆留白，可以強調標題。

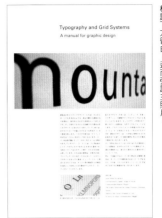

標題下方留白，進而強調主照片。

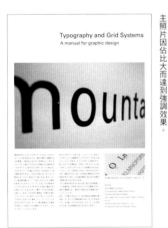

主照片因佔比大而達到強調效果。

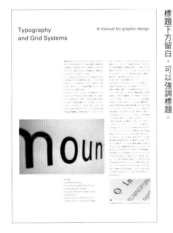

標題下方留白，可以強調標題。

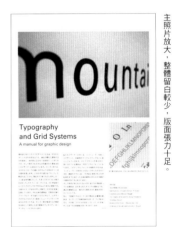

主照片放大，整體留白較少，版面張力十足。

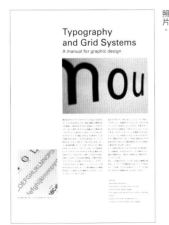

左1欄留白較多，容易將視線集中於右邊2欄的標題與主照片。

使用整個左1欄直向編排標題並放大。

標題用上6個方格來放大配置，進而達到強調效果。

4 欄網格的草圖與範例

14

本節介紹4欄網格版面的草圖與設計範例。
排版時可以試著參考範例，或是自行改良網格模式。

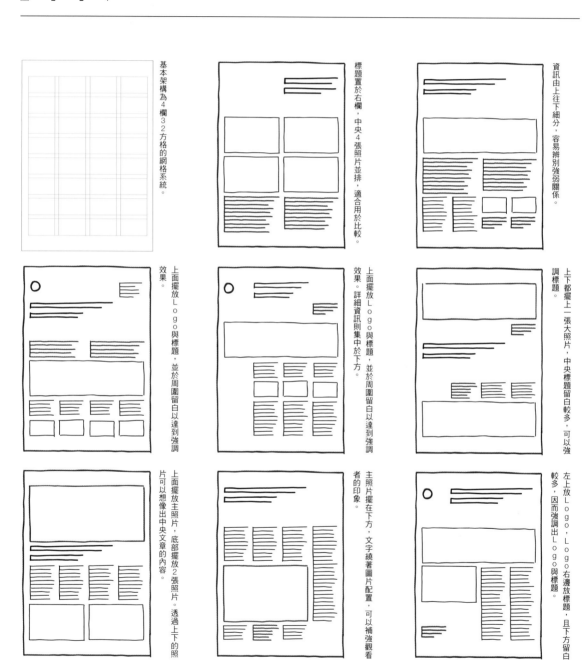

基本架構為4欄32方格的網格系統。

標題置於右欄，中央4張照片並排，適合用於比較。

資訊由上往下細分，容易辨別強弱關係。

上面擺放Logo與標題，並於周圍留白以達到強調效果。

上面擺放Logo與標題，並於周圍留白以達到強調效果。詳細資訊則集中於下方。

上下都擺上一張大照片，中央標題留白較多，可以強調標題。

上面擺放主照片，底部擺放2張照片。透過上下的照片可以想像出中央文章的內容。

主照片擺在下方，文字繞著圖片配置，可以補強觀看者的印象。

左上放Logo，Logo右邊放標題，且下方留白較多，因而強調出Logo與標題。

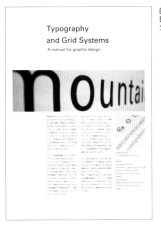

左欄除了有部分主照片之外全部留白，可以強調主照片凸出的部分。

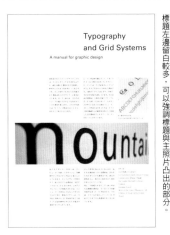

標題左邊留白較多，可以強調標題與主照片凸出的部分。

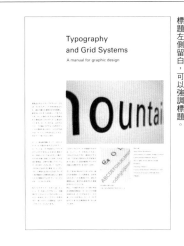

標題左側留白，可以強調標題。

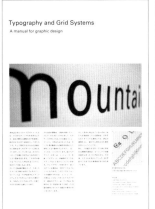

主照片與標題間留白，兩者皆獲得強調。

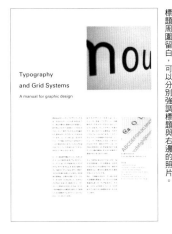

標題周圍留白，可以分別強調標題與右邊的照片。

左邊2欄只有標題，周圍大量留白，強調標題的效果更好。

中央標題周圍留白，可以強調標題。

用上左邊2欄來擺放標題，強調標題的效果更好。

左上區塊放上加大的標題，標題的強調效果更好。

對稱與非對稱

15 ｜以中央軸線為基準，兩側元素左右整齊相對的狀態稱作「對稱」。這是十分古典的設計方法，可以塑造出安定的版面。相對地，不受中央軸線限制的編排方式則稱作非對稱。

何謂對稱

排版上有一種技巧稱作「對稱」。先在紙面左右的中央畫出一條縱向的參考線，並以此為基準，讓左右編排的元素置中對齊。

對稱是流傳已久的古典排版型式，任何人都熟悉這樣的版面，所以幾乎所有觀看者在看到對稱版面時都可以順暢地閱讀內容。

換作設計的一方來看，以中央軸線為基準來編排要素的方法很簡單，所以對設計新手來說也比較友善。

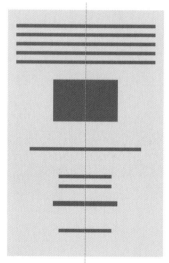

以參考軸線為基準，左右元素置中對齊。

標題、正文、圖像全部以中軸為基準對齊的版面。

對稱的優缺點

對稱的元素由上至下編排且左右對齊，所以出來的版面十分易於閱讀，觀看者的視線會快速地由上往下移動。再者，由於紙面上的元素集中，所以版面也很有秩序，平衡很好、安定感十足。

不過一旦配置的元素過多，可能會淪為右圖右例的模樣，只是單純地直線排列，空間變得狹窄。縱向留白減少，容易形成擁擠的版面。

對稱的版面雖然架構安穩、整齊有序，但也經常帶給人一股保守、呆板的印象。想利用對稱方式做出活潑與嶄新的感覺並非易事。

元素少的情況下容易區分資訊群組，然而元素增加太多的話就難以劃出元素間的界線了。若資訊內容偏傳統、保守，或是因為內容本身魅力足夠所以想降低設計的光輝時，對稱就是十分有效的方法。

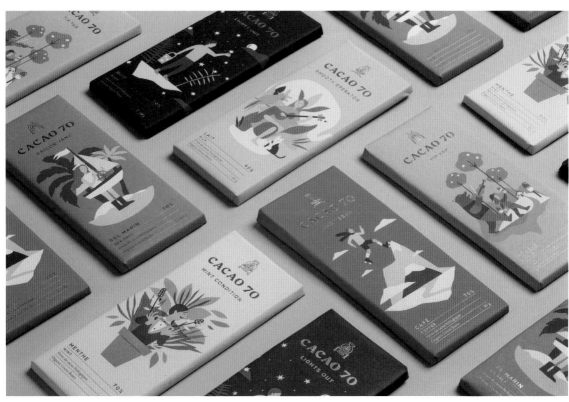

『CACAO 70』Cacao 70

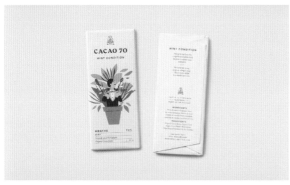

對稱的包裝設計

巧克力品牌「CACAO 70」的包裝設計。巧克力板包裝正面上的插圖與文字呈對稱貌。

拉出軸線

想製作最基本的對稱版面時，必須先於紙面左右的中央處拉出一條縱向參考線。對稱手法上，我們稱這條基準參考線為「軸線」。如果用房子來比喻，軸線就類似中柱，安穩地支撐著整間屋子，無論碰到什麼狀況都屹立不搖。排版時只要設定好「軸線」，就可以帶給版面安定感。

找出群組

接著便可以參照「軸線」來配置元素。和前面學習的技巧一樣，利用大小粗細來調整元素的優先順序，標題等優先程度較高的資訊尺寸加大，正文與補充文字等優先程度較低的資訊尺寸則縮小。

然後再根據前面學過的「相近」概念，將有關聯的元素整裡成一個群組。編排元素時，基本上優先程度高的放上頭，低的放下面。

不過這種編排方式難免流於單調，所以有時也可以將字體大的標題擺在上下的中央，甚至是放到最下面，增加版面的變化性。

留下空白

最後，我們要遵照「相近」原則調整元素間的間隔，將關係較緊密的元素排近一點，較無關係的元素拆遠一點。

對稱版面中，左右兩旁的留白多寡會受到元素內容一定的影響，因此上下留白的調整顯得特別重要。欲強調的元素附近多留一點空白，就能充分達到強調效果。

對稱版面常碰到左右留白充足，上下卻不足的問題，所以製作時需多注意縱向觀感是否變得太擁擠。

版面由上而下可利用留白劃分群組。可將群組想像成色塊來區別，或將留白想像成物件來插入作區隔。

元素的相對配置

右圖中的元素根據對稱原則，以「軸線」為中心，左右置中對齊。不過也可以不置中，利用外圍空間來讓左右的元素位置鏡像相對，如範例中紙面頂部兩端的圓圈狀插圖。

本例左邊的元素與右邊的元素雖然不同，但同樣也以中央軸線為基準，安置在兩旁相對的位置上，是保留了對稱優點的應用技巧。如果左右的元素差異過大，那麼比起追求數學上的相對位置，應該多花點心思調整視覺效果，才可以讓整體版面維持平衡。

移動軸線

對稱還有一個應用範例，就是挪動原本置中的「軸線」。

右例中的對稱軸線往右偏移，並於左側插入一張大圖，如此一來不僅文字所在的那一側保有對稱帶來的安定感，同時又與圖像所在的一側形成了「對比」。

就結果來看，左側的圖像與右邊的文字配合得天衣無縫，共譜出一份完整的版面。

非對稱

「非對稱」為對稱的相反詞，最根本的字義是左右不對稱。

前面提過對稱的特徵為保守且架構穩定，但由於規則明確，所以版面容易落入俗套，不適合表現活潑與嶄新的氣氛。

但只要使用非對稱的技巧，就能創造出比對稱技巧更無拘無束、更有活力的版面。

除了左右不對稱之外，非對稱並沒有特別的規定可循。

中軸

16

中軸為對稱的進一步應用排版技巧。既保有軸線帶來的安定，同時又可以自由自在編排元素。

拉出軸線

　　本節介紹的「中軸」應用了上一節「對稱」的概念。

　　對稱的優點是版面中央有一條中柱般穩固的「軸線」，以軸線為基準去編排元素，就可以創造出井然有序的版面，但缺點就是因為所有元素置中對齊，容易讓每一次排出來的版面都長得一樣。所以後來便誕生了一種保留軸線，卻跳脫置中對齊框架的新技巧。

將軸線想像成樹木

　　接下來要學習的中軸法，和對稱一樣都需要一條參考線作為「軸線」，但卻沒有必要讓元素置中對齊。

　　我們可以將版面的中心軸線比作樹幹，而各元素就是從樹幹分出去的眾多枝條。這種方法在保有對稱的安穩感的情況下，還能做出更有彈性的編排。

　　採用中軸概念，編排的方式可以很多采多姿。以中軸為基準，配合靠左和靠右的「對齊」概念，就能做出最基本的中軸式版面。

　　如果想追求更有趣的版面，不妨以軸線為中心進行非對稱的元素配置，如此一來版面就會變得更加活潑亮眼。

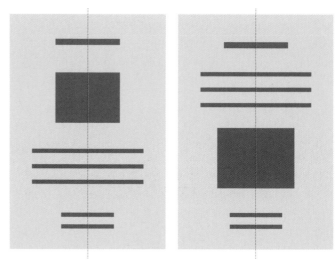

對稱成立於中央軸線，所以版面容易整齊劃一，但可塑性不高，容易做出相仿的版面。

以軸線為中心，將元素分別置於左右兩側。既具有對稱的安定感，同時又潛藏著各種變化的可能。

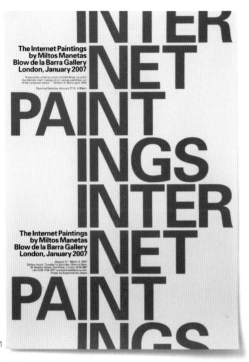

1

『MM / The Internet Paintings　invitation design 』
Miltos Manetas (Blow de la Barra Gallery)

大膽留白的衝擊力

荷蘭設計工作室Experimental Jetset舉辦的
藝廊活動「MM／Internet Paintings」主視
覺海報。
元素僅有文字，以縱向並排的N為中軸，建
立大膽的構圖。

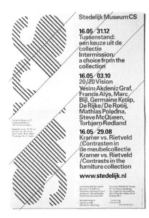

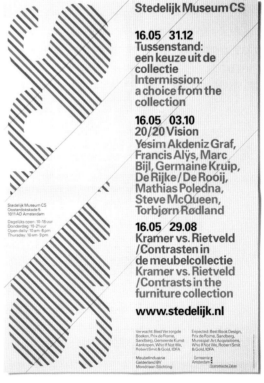

2

斜線與中軸的組合

荷蘭設計工作室Experimental Jetset於阿姆斯
特丹市立美術館舉辦活動時的海報。
以斜線填出的文字形狀來構成Logo，活動資
訊的版面則是以中軸法構成。

『SMCS printed matter』
Stedelijk Museum

以中軸為基準對齊

　　我們來試試看如何使用中軸完成簡單的排版。見右圖左例，將參考軸線往左挪，且各元素靠左對齊。一眨眼就做出中軸式版面了。

　　利用相同的概念，這次我們將參考軸線往右挪，且各元素靠右對齊，觀感就和靠左對齊時不一樣了。若元素中包含長文，靠右對齊會不便於閱讀，所以就算其他元素都靠右對齊，文章還是要靠左對齊。

利用中軸靠左對齊，構圖看起來就像單車往右騎去。至於靠右對齊則會使構圖看起來像單車已經前進到底了。

中軸加上焦點

　　以參考軸線為基準，將元素靠左對齊後，右側便會產生空白。我們可以善加利用這個留白處。

　　除了中軸，再多安排一處焦點，這麼一來可以強調出該處與其它對齊的元素分屬不同群組。例如右圖左例，元素靠左對齊，而相反一側可以放Logo或想強調的標語，創造對齊元素之外的視覺焦點來襯托設計。

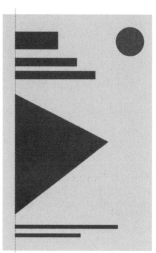

軸線位於左側，且元素靠左對齊。相反一側的上方多設置一個焦點。

COLUMN	活用原先格式

　　見右圖上例，元素以參考軸線為基準靠左對齊後，有時心情上會想連左邊也一併對齊。如果左右對齊的話，文字會變成箱子般的長方形，看似整齊有序，但這樣就跟對稱沒什麼分別，看起來樸實無華且枯燥。

　　如果想利用中軸法挑戰做出靈活的版面，可以參照右圖下例。僅對齊一側，刻意保留文章本身的間隔或圖像本身的格式，這樣子也有趣多了。

重視左右對齊，每一行的字距不一，看起來不美觀。

字尾部分沒有對齊，但字距整齊，看起來很漂亮。

自中軸向外打散

以中軸為基準,想像讓元素往左右散開。在那之前需先將有關係的元素歸類進同一群組,每個群組都是以中軸為準,但各自向左或向右打散配置。

舉例來說,標題稍稍往左移一點,右側多排一些正文的話,便會產生「對比」的效果,留白空間較多的標題得到強調。

利用非對稱的概念來操作中軸法,就能令版面瞬間充滿魅力。

中軸打斜

前面我們都是用垂直的參考線作為軸線,不過只要將直線打斜,馬上就會變成全新的排版技巧。

斜向的版面雖然不適合偏保守、傳統的內容,但相對來說就適合新潮、有活力的內容。以斜軸線為中心,可以自由對齊元素或是左右打散。

欲打斜軸線時,最好固定整個版面內物件的傾斜角度。建議的角度為15度、30度以及最容易編排內容的45度。另外,軸線打斜時,角落容易產生空隙,放在此處的元素會受到明顯地強調。

斜中軸相對配置

右圖的軸線和上面一樣打斜,不過這次我們讓元素遠離中軸,做鏡像相對配置。

這種方法可以營造出安定感,還可以讓右上群組與左下群組形成對比。以斜參考線為準所做出的版面,還能夠依不同的巧思產生更多的趣味與魅力。

輻射、圓形

LESSON **17** | 輻射、圓形是參照曲線形參考線來編排元素的方法，能帶給觀看者圓形物件特有的柔軟與親切感。可以利用這種方法的特徵，打造極具魅力的構圖。

曲線形參考線

前面介紹的網格系統與對稱、中軸，都是在紙面中間拉出一條參考線，並以此為基準編排各項元素的排版技巧。

使用直線參考線來編排元素的方法，是建立於「對齊」的概念，試圖讓元素整齊有序。這種方法確實井然有序且美觀，但有時又顯得太拘謹、太機械式，容易因為單調而缺乏趣味。於是這一節，我們便要介紹不同於前面所學的方法，利用「曲線形」參考線，作出「圓形」與「輻射」的版面。

第一步是先畫出圓形的參考線。可以沿著參考線內外圍編排文字，也可以直接在曲線上編排元素。

設定版面中心點

「圓形」排版與其應用的「輻射」排版，都必須先在紙面上設定一個「中心點」，並以該中心點畫出圓形的參考線，再依循參考線配置元素。

前面學的對稱與中軸都是以直線形參考線為基準來對稱編排元素，不過這裡則是以中心的「點」為基準來進行對稱編排。

中心點就是版面上最能聚集觀看者目光的部分，有時會選擇擺放Logo等象徵性的元素，也有時什麼都不放，僅留一片空白。

再來，中心點不一定只能放在紙面的正中心，也可以刻意偏離中央地帶，打造趣味橫生的構圖。

版面上設定中心點，並以中心點為對稱點編排元素。中心點不一定要設定於版面正中心，甚至也可以設定多個中心點。增加中心點，也能增添版面的趣味性。

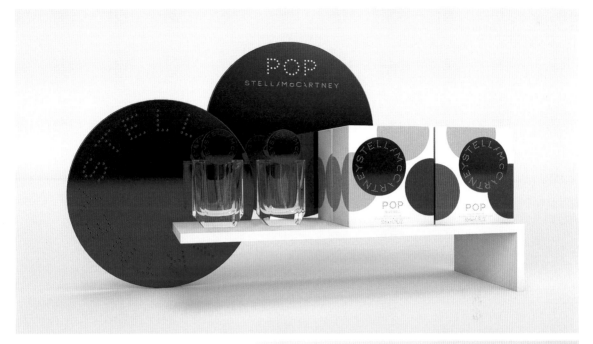

利用點狀文字排印而成的圓形版面

時尚品牌「STELLA McCARTNEY」的香氛產品包裝設計。以圓點構成字體，並採環狀編排，表現出摩登的圓形設計感。

『STELLA McCARTNEY FRAGRANCE』STELLA McCARTNEY

圓形並排

欲編排圓形版面,首先得從設定中心點下手。中心點未來仍可以調整位置,所以一開始設定在紙面正中心也沒問題。接下來自中心點決定好半徑畫出圓形後,再順著圓形編排文字。文字沿著曲線編排,感覺就會活潑起來。

有一點要注意,文字編排於曲線上時容易造成閱讀困難,所以必須更加注意文句開始的位置,用心思考如何編排才便於觀看者閱讀。

如果要增加其他文字,就以同樣方式再畫一個新的圓形參考線。只要調整半徑,甚至可以做出兩層、三層的版面。

自同一個中心點畫出兩個半徑不同的圓形參考線,並循著參考線編排標題與標語。

活用圓形的角度和位置

設定複數圓形參考線來編排元素時,對稱是最簡單的整理方法。如果再調整角度,就能使版面生動起來。只要稍微變動角度,讓每件元素之間組合出舒服的配置方式,版面就會呈現十分有趣的模樣。

如果想再多一點應用,還可以故意錯開不同圓形參考線的圓心,讓參考線變成螺旋狀,進而處理更多的文字。

圓形參考線的底部相對於上面的標題擺上副標語,使版面達到平衡。

圖像也可以化為圓形來運用

利用圓形參考線配置文字的原理,同樣可以運用在照片與圖像上。使用圓弧狀參考線來編排照片與圖像也能創造出很棒的視覺效果。

這種時候需要仔細思考元素旋轉的角度,比如說固定為15度的倍數。若固定好數值變化幅度,出來的版面也會美觀許多。

普遍來說,圓形的事物令人感覺「柔和」,只要活用圓與圓弧,即使內容屬性偏強烈,也能帶給觀看者較溫和的印象。

中央擺放圓形的照片作為裝飾,四個角落都配置元素,形成具有安定感的版面。

輻射的中心點

製作輻射版面前也要先設定中心點。右圖將中心點移至左側，並畫出圓形參考線來輻射狀編排標題與其他文字。

這時必須注意觀看者閱讀文章時的順序，運用「相近」的概念，關係較緊密的群組排近一些，其餘資訊則稍微遠離。

中心點也可以在設定後變更位置，所以與其將中心點設置於紙面正中心，不妨嘗試移動到其他地方，版面或許會更有活力。

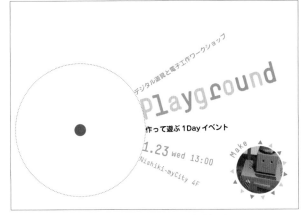

中心點往左挪，畫出圓形參考線，再沿著參考線輻射狀編排元素。

輻射狀編排

文字若以輻射狀編排，可能會造成閱讀困難，所以這時就需要謹慎思考角度問題。

中心點周圍若排滿文字，在角度不適當的情況下，很可能會令觀看者難以閱讀，所以我們沒有必要將中心點周圍給塞滿。編排文字時需特別注意易讀性。

再來，擁有大量文字數的文章不適合這種排版方式。這種方法最好只用於標題與標語等用來吸引觀看者目光的部分。

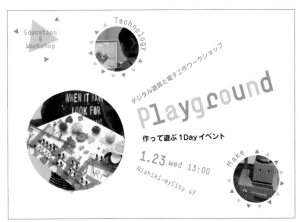

以中心點為基準，放上圓形的照片，上面的留白處也補上一些元素，使版面看起來更加安定。

輻射狀編排圖形

文字之外的元素也可以透過輻射狀編排，進一步增強視覺效果。

右圖中不光是文字，連背景的部分也採輻射狀處理。

以黃色與藍色為主色的背景呈輻射狀交叉編配，增幅了視覺上的衝擊感。

由於幾乎所有元素都採輻射狀編排，因此可以將觀看者的視線往中心點集中。

這種編排方式使得位於中心點的圓形照片特別顯眼。

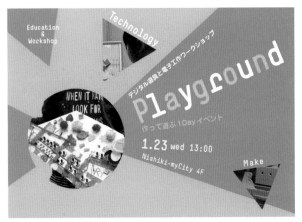

背景色塊採輻射狀處理，表現出向外擴張的形象，輻射感更強，版面看來更有衝擊力。

隨機

18

隨機就是沒有規律可言的自由編排方式,不僅感覺生動,還可以做出大膽的構圖,只不過必須多費點心思來調整平衡。

沒有規則的版面

前面章節提到的排版方法都有一定的規則,我們也解釋了如何遵照那些規則做出漂亮的版面,然而人不一定只會注意有規則的東西。舉個例子,有時候比起大人畫的畫,小孩子的塗鴉對我們來說似乎具有更大的魅力。

本節的「隨機」為毫無章法、自由自在編排元素的排版方法,不必像前面幾節一樣設定參考線,可以隨意配置元素,進而創造出更前衛、更有活力的版面。隨機可以表現出偶然性所具備的魅力。

隨機是完全的自由嗎

隨機的排版方式雖然不倚賴參考線,可以自由配置元素,但也不是任何情況下都適用。舉例來說,比起用來表現「傳統且沉穩」的感覺,隨機還是比較合適表現「奔放且活力十足」的內容。

隨機配置的重點,在於設計前決定核心理念的階段。構思設計理念與方向時,只要和「自由」、「生動」有所關聯,都適合用隨機方式來呈現。

不過選擇隨機方式來表現,並不代表你可以什麼都不想,隨便編排。就觀看者的角度來看,隨機編排的方式似乎很無拘無束,但其實每位設計師都是煞費苦心,且經歷多次失敗的嘗試後才找出成品的模樣。

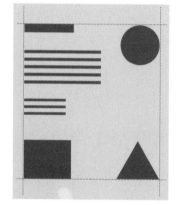

有規律的版面不見得引人注目,有時小孩子般的天馬行空反而會讓觀看者感覺到意外,進而吸引觀看者的眼球。

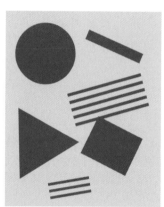

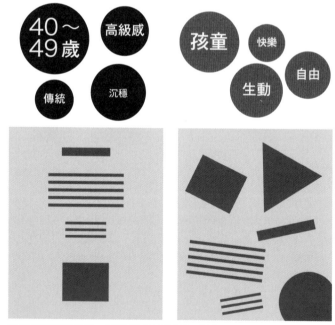

想要帶給誰什麼樣的印象,必須從設計理念開始思考。若對象年齡較高,需要有一定高級感,那麼就選擇沉著的對稱法。若對象較年輕,想表現出較有趣的氣氛,就可以選擇隨機法。

隨機交纏的文字排印

加拿大溫哥華藝文活動「Western Front」
的海報與手冊設計。英文字母與類似文字
的圖形交纏在一塊，感覺十分熱鬧。

『Western Front 2016 events calendars』Western Front

仿造色版錯位的字體

英國設計工作室「Studio Buid」所設計的
「Generation Press – GP is 10 Promo.」為印刷
公司「Generation Press」10週年紀念的推廣小
冊子。
仿造色板錯位的方式讓字體顯得淘氣，引人
注目。

3
『GP is 10』promo
Generation Press

思考隨機物件的優先順序

　　試想觀看者看到隨機配置的版面時，視線會落在哪裡。即使設計品上的元素配置無規則可循，觀看者還是習慣照順序閱讀，所以會下意識尋找版面的規律性。進行隨機配置之前，我們必須先決定好元素的優先順序，優先順序較前面的放大、較後面的縮小。接著也要想像觀看者的視線流向。即使版面看起來散亂無序，只要有關係的群組間相互靠近點就沒問題了。

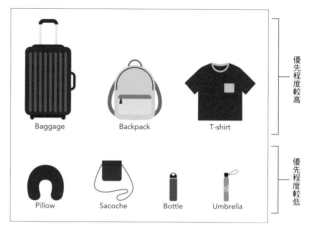

思索元素的優先程度，優先程度高的尺寸放大，較低的縮小。

作出水平隨機

　　標出優先順序後，就可以開始隨機編排元素了。首先像右圖一樣，自由擺上文字與元素。先不要打斜，保持水平狀態移動位置就好。

　　雖然隨機的配置方式很自由，但觀看者還是會認為較靠近的元素有關聯，所以編排時注意不要毫無意義地縮近或拉遠元素之間的距離。由於文字本身是從左至右閱讀，所以觀看者的視線自然會以左側為優先。再來，觀看者會先從較大的文字讀起，所以配置文字時同樣要思考視線的流向。

保持水平狀態隨機配置，並以「相近」的概念來確認資訊群組有沒有整理好。

隨機配置加上傾斜

　　元素保持水平狀態隨機配置好後，就可以嘗試改變本身的角度。但假如所有元素的傾斜角度都一樣，也會大大減少隨機應有的自由度。

　　因此我們需要讓每個元素的傾斜角度都不一樣。若版面上有太多元素以相同角度傾斜，觀看者便會認為這些元素之間有關聯，所以需要適度錯開傾斜程度。

　　假如不擅長拿捏傾斜程度，可以替角度設定一套規則，如旋轉15度、30度、45度。如果傾斜角度有規則可循，版面看起來就會很整齊。即使採用隨機方式編排，也不能忽略美觀。

元素打斜後便會產生生動感，增加趣味性。若希望版面看起來漂亮，可以替傾斜角度設定一套規則。

調整空間的留白程度

隨機配置元素時,記得多注意元素之間的「留白」,如右圖框出的部分。

元素之間只要有部分對齊、過近,看起來就不像是自由編排的模樣了。「留白」一節中也說明過,我們可以將元素與周圍的空白正反定位對調,來檢視空白處是什麼形狀。這種感覺類似拼拼圖,重點在於版面各處都需要留下適度的空白。

隨機配置的版面上,元素間有什麼關聯就交由觀看者來判斷,我們只需要利用元素的形狀來調整留白大小即可。

隨機配置完元素後,必須注意元素間的間隔距離,也就是「留白」。

嘗試重疊

接下來可以嘗試更進階的隨機自由配置,試著重疊元素。雖然文字重疊可能會導致閱讀困難,不過範例中這種情況倒是無所謂,因為比起辨識度,更重視的是行囊聚集在一塊的感覺。

而且刻意疊上文字後,觀看者的視線就會被文字吸走。這和P.034「重複」一節中透過打破規律來集中視線的原理相同,觀看者的視線會被重疊、難以辨認的部分吸引目光。

重疊雖然有機率造成閱讀困難,卻能夠替版面帶來衝擊力。

隨機中的相近

即使隨機配置元素,我們也要盡可能讓觀看者更容易吸收資訊。

右圖上例中,由於商品的文字資訊之間太過接近,導致資訊判別困難,觀看者需要花時間來辨識文字屬於哪張圖。

至於右圖下例則拆開文字的位置,有時這種小小的位置調動就能夠改善易讀性。即便是隨機,細節處還是建議參照相近的原則來調整。

文字間太過接近導致商品資訊辨識困難。就算是隨機排版,也別忘了「相近」的原則。

模組

19

網站和智慧型手機APP屬於UI（使用者介面）設計，是以供人使用為目的之「操作型」設計。模組會先從小的元素開始建立各種組件，最後才形成複雜的畫面。

功能性設計

若是雜誌、報紙廣告，設計的重點會放在如何從海量的資訊中脫穎而出，吸引到觀看者的目光，並讓他們記住自己的資訊。

不過換作網站和手機APP的情況，我們就必須意識到設計不是拿來「看」而是拿來「用」的。

觀看紙本廣告的人站在被動接受的立場，而網站和手機APP的「使用者」卻是一開始就有明確目的。

由於使用者是為了查詢資訊而操作網站與APP，所以設計時，操作性應更甚於顯眼程度。我們稱這種概念的設計為UI（User Interface／使用者介面）設計。

何謂模組型設計

近年來，網站與手機APP資訊爆炸，設計師對於這些東西的設計想法已經越來越接近一般的產品設計了。

我們會將設計上要配置的元素想作零件，從使用零件開始統一規格，決定設計樣式。先將經過設計而統一的零件聚集起來，製成1個頁面。

然後決定頁面的雛形，決定好後再複製架構，抽換掉內容中的文字與照片，便能分出不同頁面了。這種從小零件開始動手的設計，就稱作模組型設計。

平面設計是拿來「觀看、閱讀」的東西，網頁與APP設計則是拿來「使用」的東西。設計會因搭載媒體不同而改變功能性，想法也會有所差異。

✕

Back Pack 17L
¥21,000
BLACK ｜ NAVY
　BUY

○

Back Pack 17L
¥21,000
BLACK ｜ NAVY
　BUY

West Pack 12L
¥14,500
BLACK　GREY
　BUY

West Pack 12L
¥14,500
BLACK ｜ GREY
　BUY

如果像左圖一樣，同一個網站每一頁的按鍵顏色、形狀、配置方式都不一樣，用起來怎麼會順手？像右圖一樣，將元素、設計模組化，才是讓設計能清楚易懂的秘訣。

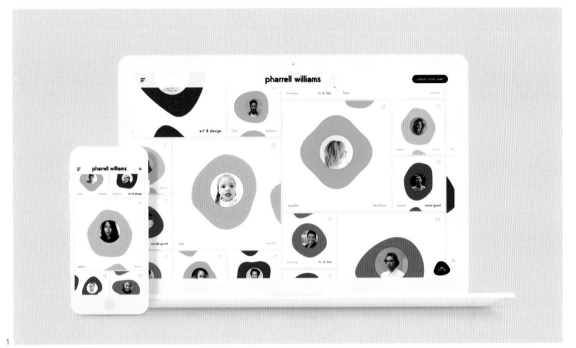

1

有機曲線的模組

音樂製作公司替歌手Pharrell Williams建立的
網站。調皮的有機曲線模組中放入了音源與
各種資訊，形成一種入口網站的形式。

PharrellWilliams.com　Pharrell Williams

卡片型模組設計

馬來西亞設計師Daniel Tan所設計的網站
「The Mindfulness App」。雖使用了曲線型
的插畫與設計，但服務項目的部分利用卡片
形模組並排構成。

2

『The Mindfulness App』MindApps

以原子來想像零件

設計模組時，擔任主角的零件稱作「組件（Component）」。設計這些零件之前，得先決定設計的理念。我們必須想像使用者傾向與使用環境等條件再行設定，比如說是在公司使用，還是在電車內使用，不同的條件會大大改變設計方針。在構思設計理念的階段，我們需要決定版面中的主要字體與配色模式。設計模板時，我們會將這些顯示設計理念的零件稱作「原子」。

主色	強調色
#F5A623	#F8E71C
文字主色	文字副色
#A8A8A8	#D8D7D8

日文字體
ヒラギノ角ゴシック
Hiragino Sans

歐文字體
Avenier Next
アベニールネクスト

一開始先決定基本配色模式與日文（中文）字體以及英文字體，並以這些設定來製作「原子」。

製作零件分子

決定好「原子」零件後，就要利用這些原子來組裝較大的「分子」零件了。零件大致可區分成辨識用與操作用兩種，辨識用零件如資訊文字與照片、圖像，而資訊文字還需要區分層級，例如頁面上的大標題、中標題、小標題等等，區分出標題的層級後，再去設定各個字體大小與行高等數值。

依循文字排印的基本觀念，大標題尺寸加大加粗、小標題和正文文章則縮小調細。

標題1	H1	Hiragino Sans W6 16px
標題2	H2	Hiragino Sans W6 12px
正文 p		Hiragino Sans W3 12px
標語 figcaption		Hiragino Sans W3 10px
Tab Bar		Avenir Next Regular 12px

設定APP整體的文字尺寸與顏色、行距的規則。若從大標題到小標題，甚至連正文都統一規定好，那麼成品就會有整體感。

製作操作用零件

接下來輪到操作用零件，也就是按鍵與選單（導覽列）等使用者會點擊的元素。

操作用零件具有功能性，所以需要慎重地設計。最重要的事情就是要表現出該按鍵是「可以按的」。我們必須避免做出讓人無法分辨能不能按的模糊設計，也不能讓無法操作的部分看起來好像可以點選。

在設計圖示與按鍵等使用者會操作的零件時，比起外觀華麗與否，更應重視「好不好按」、「好不好辨認」這些操作方面的問題。

組合零件編排版面

標題與照片按鍵等零件完成後，就要來統整歸類了。

如右圖範例，圖示與選單的文字組合在一起便形成導覽列，只要更改導覽列的顏色，就可以顯示出「現在觀看的頁面」與「可以連結到的頁面」。

配置零件

設計好辨識用零件與操作用零件後，就要像拼圖一樣放上版面了。

思考元素的優先順序，優先程度較高的擺上面，較低的擺下面。

需要連結複數頁面來搜尋資訊的情況，則必須製作每個頁面共通的區塊。一般來說，就是頁首與頁尾會採取相同設計。接下來只要將資訊分配到具有相同雛型的各個頁面上，就能夠完成模組型設計。這種設計對重視功能性的使用者來說才不會無所適從。

組合圖示以構成導覽列。首頁圖示的顏色改變，表示現在正在觀看首頁。

組裝零件，最後整理成1個畫面。UI設計上，與其每個頁面分開設計，不如先從零件開始製作一個固定模組會比較有效率，這麼做還有一個好處，就是頁面間不會有太大的差異。

COLUMN | 了解規約

設計網站時雖然有一定程度的自由，但又稱UI設計的智慧型手機APP設計，就必須根據使用裝置的規約來製作零件（模組）。假設你現在要設計蘋果手機iPhone用的APP時，就必須閱讀蘋果公開的設計規約「iOS Human Interface Guidelines」，了解設計時的規範。

若設計的APP要供搭載Google公司OS（作業系統）Android的裝置使用，那麼也同樣必須先閱讀Google公開的設計規約「Material Design Guidelines」，了解規則。

Apple的iOS Human Interface Guidelines

Google的Material Design Guidelines

開數、版心、邊界

20

編排紙本媒體版面時的第一件事，就是要決定成品的尺寸，緊接著要設定版心與邊界（Margin）。版心就是編排文字和圖像等元素的空間，而邊界則是版心外緣的留白空間。

紙張大小

「開數」是紙張的裁切尺寸，日本的紙張規格於JIS（日本工業規格）中有詳細規定，包含A系列、B系列[1]，A1尺寸為594×841mm、B1為728×1030mm，若沿著長邊對摺使面積成為原先尺寸的一半，則變成A2、A3、A4……B2、B3、B4……依此類推，號碼分成0～10。

A系列、B系列的短邊與長邊比例全都是1：√2，即使面積減半，比例依然不變。這種長寬比稱作「白銀比例」（參照P.058）。

一般常用的海報與小冊子尺寸，都是採用A系列與B系列的規格。以這些規格為基準，縮短長邊或短邊尺寸而成的規格稱作「變形版（特殊規格）」。決定紙面的規格時，選擇A系列或B系列紙張的話，後續印刷流程也能順利進行。

A系列、B系列都是號碼往上加1，面積就小1/2。

印刷常用紙張尺寸（JIS P 0318）

號碼	A系列（mm）		B系列（mm）		主要用途
0	841	× 1,189	1,030	× 1,456	大型海報
1	594	× 841	728	× 1,030	海報
2	420	× 594	515	× 728	海報
3	297	× 420	364	× 515	B3 為電車內懸吊海報
4	210	× 297	257	× 364	攝影集、地圖、時尚雜誌
5	148	× 210	182	× 257	專業書籍、技術書籍、教科書
6	105	× 148	128	× 182	A6 為日本文庫本、B6 為日本單行本
7	74	× 105	91	× 128	
8	52	× 74	64	× 91	
9	37	× 52	45	× 64	
10	26	× 37	32	× 45	

印刷品的規格尺寸

除了A系列、B系列之外，也有名片、明信片、信封等不同的規格。製作名片與明信片時，會在A4規格或其他規格的紙張上進行拼版※，印出來後再裁切。

某些書的尺寸，在印刷時也很適合在大張的印刷用紙上進行拼版，印刷出來後再裁切裝訂，例如日本的文庫本標準尺寸就是A6尺寸。

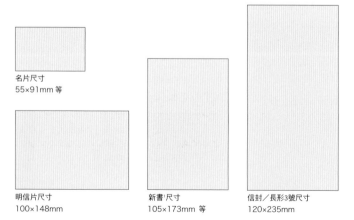

名片尺寸
55×91mm 等

明信片尺寸
100×148mm

新書尺寸
105×173mm 等

信封／長形3號尺寸
120×235mm

※拼版：為印刷、裁切、裝訂時方便，有時會在單一張印刷用紙上並排多張檔案。

單張印刷品的版面與留白

名片、明信片、小冊子以及海報等用1張紙單面或雙面即可印刷完成的印刷品稱作「單張印刷品」。將1張紙摺2次、3次所構成的小冊子和信封也屬於單張印刷品。

邊界（留白）的空間分成天（上）、地（下）右、左，每一邊都需要分開設定。印製名片與明信片等小型印刷品時也需要設定邊界，至少要留下3mm的空白，而大張海報的邊界則需要留下約20～30mm。

無論是名片卡片等小尺寸印刷品，還是傳單海報等大尺寸印刷品，都必須設定好版面與邊界（留白）。

多頁印刷品的版心與邊界

雜誌與書刊等成冊的印刷品屬於「多頁印刷品」。製作多頁印刷品時，我們會以跨2頁為一個單位來設定邊界與版心。

分別設定天（上）、地（下）、內（裝訂邊）、外（書口側）的邊界，邊界以外的領域就屬於版心。頁數（頁碼）和頁眉等文字元素會採小尺寸配置在邊界空白處，而正文則配置於版心內的空間。

電子媒體的版心與邊界

智慧型手機與平板電腦、電腦等電子裝置所看到的畫面尺寸會依裝置種類而不同，所以不像紙本媒體一樣有固定的開數。

右圖分別為使用電腦和使用iPhone來閱讀宮澤賢治電子版小說《要求特別多的餐廳》的畫面。電腦上可以隨意變更視窗大小，而智慧型手機則可以切換直式／橫式閱讀。顯示的文字大小與字型、背景顏色都可以自由選擇。

左邊為MacOS的iBooks閱讀畫面，右邊為iOS的iBooks的閱讀畫面。電子媒體並沒有固定的頁面尺寸，且不同文字大小會影響總頁數，所以也不會標頁碼。

版面率

　　實際成品的尺寸與版心面積的比例稱作「版面率」。版面率最大為100%，代表沒有邊界留白，版面率越小，外圍邊界就越寬。邊界處沒有編排內容，是完全的空白空間。

　　若版面率縮小，邊界的留白空間增加，就會給人沉穩且安靜的印象。如印刷詩集時，通常會確保邊界留白足夠寬敞，並將文字編排於紙面中央。

　　至於版面率增大，邊界的留白空間減少，也就代表版心內的文字或圖像的量增加，所以紙面的資訊密度比較高。想要紀錄大量資訊的話，就提高版面率吧。

版面率小的紙面範例。小說與評論、詩集等以文字為主體的讀物為了讓讀者更容易集中閱讀，通常邊界設定較寬。雖然文庫本這種小開本在先天條件上比較難做到，不過小版面率的做法在B6和A5開本的書籍上效果十足。

版面率大的紙面範例。視覺元素豐富的雜誌可以藉由提高版面率，使資訊看起來更多采多姿。邊界盡可能壓縮，版心空間越大越好。

利用參考線均勻分割版心

　　版心中放的是正文。若正文編排方式為2欄或3欄，那麼就需要依照欄數均等分割版面。分欄時，直書文章會形成左右長的欄，橫書文章則會形成上下長的欄。舉例來說，報紙的文章就是分成12欄或15欄的直書文章，欄與欄之間的距離就稱作「欄寬」。

　　我們可以利用縱橫交錯的細緻網格來分割版心，這種方法稱作「網格系統」（P.062）。假設現在要設計一份商品型錄，希望將紙面分割成15格，讓資訊排得整整齊齊，那麼只要製作縱3橫5的網格，就能將紙面分割成3欄×5列＝15格了。以網格為單位，可以讓單頁15項、跨頁共30項資訊排列得井然有序。別忘了網格之間須留下一定間隔（空白）。

設定直書5欄的參考線

設定橫書3欄的參考線

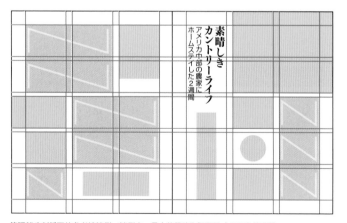

等距離分割紙面的參考線範例。範例中，最小的單位為版面尺寸1/15大的空間。

裁切範圍*

原則上，圖像與文字須完整排進版心，但如果被這個原則束縛的話，很容易讓圖像變得太小。所以我們就要善用「裁切範圍」的空間，讓圖像盡可能維持在夠大的尺寸。印刷完成並裁切後，視覺上會覺得圖片彷彿延伸到了紙面之外，進而產生寬廣的空間感。

編排邊界處的照片與色塊時，通常會故意超出預計成品尺寸之外3mm。多出的這3mm，在印刷中稱作「出血」，印刷完成後會裁掉。如果沒有「出血」，那麼有可能會因為裁切時的誤差，在紙面周圍形成多餘的白邊。

裁切時可以紙面上下左右都裁切，也可以只選擇部分裁切，右圖範例中就只有裁切上邊與左（書口）邊。

*日文「裁切範圍（裁ち落とし）」同等於中文的「出血」之意，由於此處的「出血」原文有多種不同說法，將按照不同情況改變稱呼以利閱讀說明。

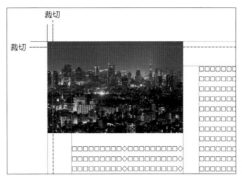

編排圖像時，圖像範圍需要超出裁切線外3mm。

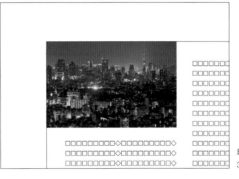

印刷出來後，會裁掉外緣3mm的範圍。

右頁的文字分成5欄，完整收進文字的版心範圍之中。左頁的圖像雖然超出了文字版心範圍，但其實是依據另外設置的圖像版心來編排，所以也同樣沒有超出圖像版心的範圍。

圖像的版心、文字的版心

一般來說圖像都會編排在文字版心內或是微微超出裁切線，但如果圖像不能裁切，也可以設置另外一個專屬於圖像的版心，讓紙面看起來更有活力。範例中的照片就是在文字版心的外側多設定一個圖像版心，讓江戶時代的鳥類照片免於遭到裁切。

《江戶鳥類大圖鑑 THE BIRDS AND BIRDLORE OF TOKUGAWA JAPAN》平凡社

分頁

21

書籍與雜誌都需要先翻開封面與扉頁，然後才會進入正文。少頁數的摺頁傳單等摺紙加工印刷品同樣是以複數頁面構成，所以編排時要多注意閱讀順序。

何謂分頁？

分頁是指在書籍與雜誌上標記頁碼的動作，配置文字與圖像時需意識前後頁的內容，創造順暢的閱讀動向。

書籍的分頁

一本書常見的構成要素如右表所示，雖然正文頁才是主體，但前後還會添加「文前」、「文後」的要素，且最前面會加上書名頁、最後面會加上版權頁。

我們必須做出適合每項要素的設計，舉例來說，功能近似於打招呼的前言部分可以設計得輕鬆一點，至於目錄和索引頁則編排得中規中矩，方便讀者查閱。

目錄的層級

評論與專業書籍，通常要求資訊體系化好提示讀者閱讀順序。體系化的資訊會依部、章、節、項的順序層層分級，宛如樹木的構造。章與節的標題會整理成目錄，置於文前。我們會以「第1章第2節第3項」的方式來稱呼標題的層級，也會標記成「1-2-3」。

文字編排格式需主次分明，讓人一看就能分出層級。為了讓讀者知道自己現在在讀到哪裡，頁面的留白處也會放置「頁眉」，標註章節名稱，方便查照。

	名稱	主要用途
文前	書名頁	印著書名、作者名、出版社名等資訊的部分
	序文(前言)	作者、編輯為了解釋著書用意與幫助讀者理解內容而寫的文章
	目錄	可以一覽書籍內容（標題）的部分
正文	章名頁	區分章節，擺放章名的部分
	正文	書籍的主要部分
	參考資料	紀錄與書籍內容有關的資料
	後記	紀錄完稿後感想的文章
文後	索引	揀選正文中的重要語句，並照注音或字母等規定之順序標示該語句出現的頁數
	版權頁	印著書名、作者名、發行公司、印刷公司、發行日期、版本等書籍資訊

書籍的主要構成要素。

目錄的層級

天、地頁眉範例。頁眉常與頁碼並排於地的留白處，或置於天、書口的留白處。

外頁眉範例。將色塊添至裁切線，裁切後切口處就會帶有顏色。

雜誌的分頁

　　一本雜誌，由特輯報導與複數連載報導所組成。周刊、月刊經常會於開頭放上前言與目錄，接著是以最新頭條報導和照片為主的扉頁，然後才進入主要的特輯報導。後半部分則放入連載報導與專欄、提供給讀者的資訊。

　　構思雜誌的分頁時，我們要將目錄放在開頭處，讓讀者能一覽所有內容，並以特輯方式來處理最吸引讀者的主題，加強主題的視覺效果並放大文字，設計出魅力十足的內頁。每篇報導也要各自用心創造不同的魅力，避免讀者看膩。雜誌的特徵就是每篇報導就是一個獨立單位，可以自由改變格式，這和書籍排版可是天差地別。

目錄

視覺資訊

特輯扉頁

正文頁

《DTP&印刷超級解構手冊2019》Born Digital, Inc.

資訊雜誌的分頁

《DTP&印刷超級解構手冊2019》是一本每年都會發行的刊物，設計的基本格式包含目錄頁（左上）、視覺資訊（右上）、特輯扉頁（左下）、正文頁（右下）等。

利用印務計畫表設計頁面組成

　　製作印務計畫表，頁面組成順序便一目瞭然。在設計書籍與雜誌時，印務計畫表是不可或缺的東西。

　　表上可以看出一本書的內容、還能指定印刷的色數與紙張種類，堪稱書籍的設計圖。

　　此外，表上也會標記頁碼與該頁的資訊，看了便能勾勒出一本書整體的模樣。如右所示，印務計畫表分成表格式與縮圖式。

　　平版印刷時，尺寸較大的用紙單面可透過拼版，一次印刷4頁、8頁、16頁等多個頁面，最後再進行摺紙加工。按台數※摺好的紙張堆疊起來就會形成一本書，所以印務計畫表的格式會參照台數來編排。也可以每一台都改變印刷色彩與用紙種類。

※註：以4的倍數為一台，最常採用的為16頁一台、32頁一台。

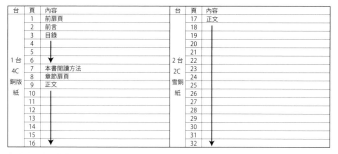

表格式印務計畫表範例。台數與頁碼皆有清楚標示，並填入每一頁報導的內容。

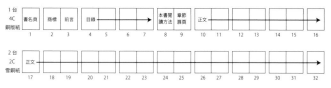

縮圖式印務計畫表範例。以一台為單位並列出紙張縮圖，頁碼標示清楚，並填上每一頁的內容。

攝影集的分頁

設計攝影集時，該以什麼順序編排身為主角的照片自然是關鍵所在。例如根據主題來分章節、照著時間順序來編排等等，方法五花八門。必須想像讀者翻閱時會產生的印象，選擇編排方式。

此外，我們須設定整本攝影集內頁的邊界與版面。如果有文字敘述，也必須思考文字的方向與對齊方式。假如攝影集每一頁都依循這些原則，那麼整本書就會產生一體感。

設計攝影集的封面、正文頁

右上的範例為築地市場的黑白風景攝影集。無論是書衣（上圖左）、封面（上圖右）、只有文字的內頁（中圖）、照片頁（下圖），都可以看出版面編排具有一貫的規則。連著好幾頁都是照片的正文頁所遵照的版型與邊界格式，也都套用在前言、後記、僅有文字的版權頁上，使得攝影集的整體調性有明確的方向。

1 攝影集《日日『HIBI』TSUKIJI MARKET PHOTOGRAPH: TAKASHI KATO》玄光社

1

COLUMN | 讀者自行分頁

現在有一種服務，可以替客戶將數位相機與智慧型手機拍下的照片印製成冊。委託製作者需要思考分頁模式，構築相簿或書冊的整體架構，並選擇尺寸與格式、用紙、裝訂方式，進而製作出屬於自己的原創攝影集。現在讀者思考分頁的機會也越來越多了。

2 可以訂製專屬原創攝影集的印刷服務網站「Photoback」。

2

Photoback提供7種相簿、相片書的參考格式，可依項目改變用紙與版型，訂做「滿滿巧思」的相片書。

小冊子的分頁

　　小冊子就是長得很像CD盒的小型書冊,尺寸小、容易拿,因此許多宣傳印刷品也會選擇小冊子的形式。小冊子如同一本小書,所以也需要進行裝訂加工。

　　至於單張印刷品經過摺紙加工,也可以作出不同頁面。依據摺紙方式不同,可以表現出多采多姿的分頁效果。

摺頁廣告的分頁

摺頁廣告經常用於企業發行的期刊或手冊,常見的裝訂方式為騎馬釘,意思是將2摺的紙堆疊整齊後再以訂書針裝訂起來。另外也可以利用對摺與攤開,創造出寬闊的紙面。如右圖範例,封面之下還有兩摺頁面,可以攤開閱讀。

1 《竹尾期刊 PAPER'S》株式會社竹尾

摺紙加工印刷品的分頁

1張紙只要摺一下就可以分出不同頁面,如單純的2次對摺可以做出4頁,所以這時就需要思考如何編排4頁份的版面。上圖的摺法稱為觀音摺,右圖則是彈簧摺(風琴摺)。摺疊起來後,最上面的那一頁就是封面,最下面的一頁為封底,而攤開後的內頁部分便需要我們將必要元素一一配置上去。編排時必須多注意版面是否方便讀者閱讀。

2 印刷博物館的摺頁廣告
3 東京設計專科學校的月曆

通用設計

22

讓任何人、在任何環境下都能同等理解資訊的設計稱作「通用設計（Universal Design／UD）」。現代社會是多元社會，所以有時也需要做出一些對所有人來說都好懂的設計。

何謂通用設計

　　據說通用設計一詞最早出現於1980年代。通用設計，顧名思義就是「為所有人而做的設計」，鼓勵設計者做出老幼婦孺，甚至外國人及身心障礙者，任何人都覺得好用且感到親切的設計。

　　這種概念原本集中於街上的設備與產品設計，如今已漸漸擴及其他領域。現代媒體發達，人手一機，大家都能透過自己的專用媒體來獲取資訊，所以不管是平面設計還是網站設計，都必須了解通用設計，才能因應潮流。

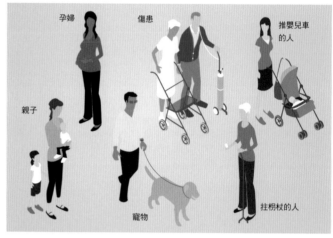

設計時要想辦法讓各領域的人都能接收到同樣的資訊

便於觀看者使用的用心

　　舉個例子，各位有沒有曾經在手機上看到某個資訊，想要點擊按鍵卻發現按不太到，或是錯按到一旁按鍵的經驗呢？這是因為按鍵太小，才會導致使用者無法順利點擊。

　　如果是做給電腦裝置用的設計，那麼按鍵不必做得太大也很容易點選，因為操作時只要將滑鼠的游標移過去就好。然而人的手指比滑鼠游標粗多了，所以手機畫面上的按鍵也需要比電腦上顯示的尺寸再大一點。

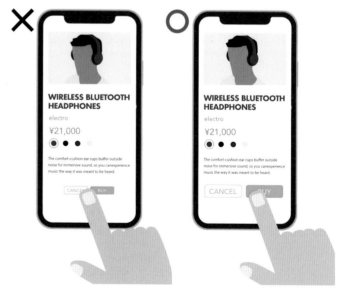

按鍵若比手指小，點擊時可能會按錯。Apple公司產品iPhone中所使用的APP，規定按鍵大小至少要達44pt，也就是能以手指頭點擊的最小尺寸，透露出其設計顧慮到使用者的用心。

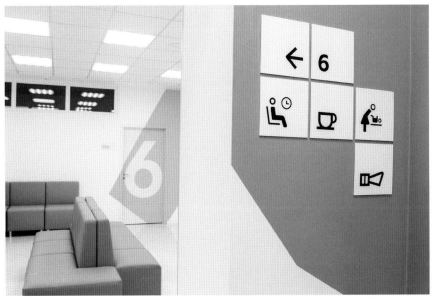

『Navigation signage』The Ophthalmic Clinic, Samara

醫院的圖案標示

眼科診所的圖案標示，出自俄羅斯平面設計師Natasha Nikulina之手。使用大量曲線構成的圖示與繽紛的裝潢配色形成對比，十分顯眼。

COLUMN | **UD 字體**

　　各大字體廠商皆有販賣冠上「UD」名稱的字體，表示該字體為適用於UD（通用設計）的原創字體。

　　右圖就是日文 UD 字體的範例。左邊為「新ゴ L」，右邊為「UD 新ゴ L」（森澤公司）。

な　な　や　や

新ゴ L　　UD新ゴ L　　新ゴ L　　UD新ゴ L

日本語　日本語

新ゴ L　　　　UD新ゴ L

UD字體刪減了字體末端小小的「橫、鉤」等筆法的特徵。
為了提高文字在數位裝置和智慧型手表這種小畫面裝置上的視認性，所以才調整成這樣的設計。

何謂圖示

英文為「Pictogram」，通稱Icon，非常適合使用於通用設計。圖示為化作簡易圖形的文字，所以該圖案本身就代表了完整內容。

圖示廣泛存在於我們的生活周遭，經常用於街上的交通號誌與建築物內的指標。優點是即使觀看者讀不懂文字，也能透過圖示的外型瞬間理解內容。

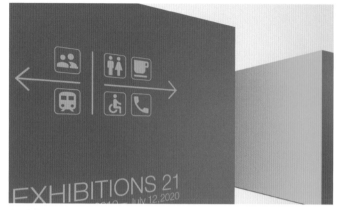

若以圖案表示，即便沒有文字說明，觀看者也能理解意思。如今圖示也常用於網頁與手機APP設計上。

圖示的特徵

設計師在創作原創的圖示時，需要盡可能讓圖形抽象化。例如創作人物的圖示時，若帶有髮型與服裝甚至是顏色，那麼就會帶給觀看者「人物」之外的意義。

圖示是我們生活中再熟悉不過的東西，例如表示郵件的圖示一般都是採取信封的圖樣，如果換成其他東西的話可能會造成觀看者混亂。

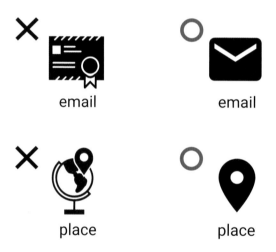

設計圖示時若裝飾過多會過度增加資訊量，令看的人無所適從，最好盡可能抽象化。

圖示的形式

一次使用多張圖示時，必須統一圖示的形式。如果並排的圖示設計不同，那麼觀看者就無法進行比較。

圖為2個購物車的圖示，左例某些部位的線條較細，而且有些端點圓、有些端點尖，沒有整體感。

右例利用正方形網格來設計圖示，好處是可以統一每個部位的粗細與形狀。

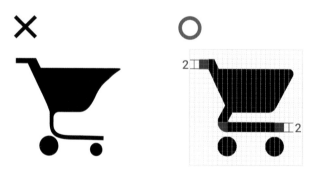

利用網格統一線條粗細與端點的圓滑度，並以網格分割右邊的圖示，讓把手與輪軸的寬度統一為「2」。

何謂 Material Icon

Android開發者Google獨創的圖示（Material Icon／向量圖示），可於Google網站「METERIAL DESIGN」免費下載。Material Icon經網路著作權管理公司創用CC之「姓名標示–相同方式分享（CC-BY-SA）」授權，使用者可自由用於商業用途並改變圖樣。Material Icon亦有發布點陣格式的圖示，所以網站與智慧型手機APP上也常看得見這些圖示的蹤影。

Google的METERIAL DESIGN網站，站內發布各種Icon。
URL：https://material.io/tools/icons/?style=baseline

文字的對比

通用設計的文字最好讓任何人都能清楚辨識。

左圖的背景色設定成白色，文字則為淺灰色，導致文字辨識困難。

問題出在色彩明度。由於背景色與文字顏色都屬於明度高的色彩，兩方明度差異太小，才導致視認性下降。

那麼我們就將文字顏色的明度調低，讓文字更接近黑色一些後，背景與文字的顏色明度差距擴大，提升了視認性。這種現象稱作文字色彩的對比，若對比低，擁有視覺障礙的人可能會比沒有障礙的人更難判讀文字，所以做通用設計時得必須思考到這一點。

左邊的文章顏色和背景色明度差異小，難以判讀。右邊的明度差異大，容易閱讀。

網路普及之前，設計師會走遍商店、活動，蒐集傳單等廣告印刷品並自己整理分類，做出屬於自己的剪報簿。不過如今已經可以在網路上找到千奇百怪的設計了，所以無論身在何處，都可以蒐集到各領域的優秀設計。下面介紹一些筆者推薦的網站。

Pinterst：https://www.pinterest.jp/

上傳了不分領域的大量設計範本，可以將喜歡的設計收藏進個人版面，並取名分類，做出自己的剪報簿。剛開始使用的人，可以利用「平面設計」、「網站設計」等關鍵字來追蹤其他追蹤者較多的帳號。如筆者帳號裡的分類就分成過去知名設計師、名留設計史的大作等等。筆者的個版：https://www.pinterest.jp/yonekura907/

Behance：https://www.behance.net/

全球藝術家自行上傳作品的作品集網站，可以看到大量的海外優秀設計，本書中舉出的範例也有不少就取自Behance。雖然我們可以透過許多媒體觀看到國內的設計，不過卻鮮少有機會接觸海外的設計。儘管語言不同，依然有很多地方值得參考，如版面的構圖與配色。利用收藏功能，就能打造屬於自己的典藏清單。

Dribbble：https://dribbble.com/

適合藝術家使用的作品上傳網站。雖然可以自由閱覽作品，但必須獲得現有會員的邀請才能上傳自己的設計。由於上傳者經過過濾，整體品質有一定水準。會員中包含Google與Dropbox等企業的設計團隊，所以還可以看到他們的設計過程與過去的官方設計作品。種類部分，較多插圖與UI設計。

I/O 3000：https://io3000.com/

雖然這座網站僅有網頁設計範本，但個個都是精挑細選後的作品，其中包含不少日本的網站設計。站內範例大多都是企業推出的作品，點擊作品縮圖就可以連結到該網站，查看更詳細的設計。

Chapter 3

排版的應用技巧

本章會介紹許多傑出平面設計、網站設計、UI 設計、媒體設計的範例,並說明
設計中所使用的排版技巧。多看優良的設計與美麗的版面,就能培養出設計
的品味。

三角形構圖

01

版面構圖呈現三角形，可以順著形狀引導觀看者的視線。頂點朝上的三角形與倒三角形帶給觀看者的印象也不一樣。

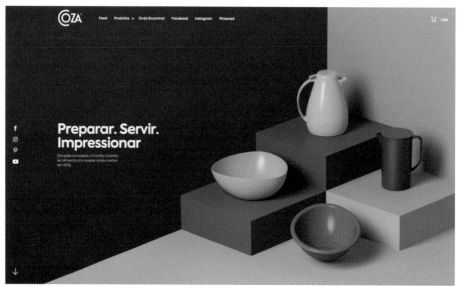

『Coza.com web design』Coza

三角形構圖可以營造出安定感

巴西雜貨店「COZA」的網頁，利用三角形構圖，表現出商品靠牆陳列的模樣。由於三角形的構圖會強調出地基與遠近空間感，所以會帶給觀看者彷彿置身店舖，實際觀看商品的感覺，十分自然。

三角形的平衡是沿著重力的方向來表現，上面為天，下面為地，所以可以為版面帶來穩定的感覺。

左側的標語也有配合三角形構圖中左斜邊的角度進行調整。

倒三角形所帶來的飄浮感

三角形構圖可以透過底邊較長的特性而使版面安定，不過反過來的倒三角形也可以做出相反的效果。活用倒三角形不穩的特性，就可以表現出飄浮感。

1

《春光明媚 花卉鬥艷》青山花市

2

『Colorplan paper collection』G.F. Smith

利用顏色組合成三角形

英國造紙公司G.F.Smith的色彩服務「Colorplan」視覺海報。
包含背景色在內，利用三角形構圖將4個顏色編排成美觀的版面，並配合三角形構圖的參考線打斜標題。

善用形象

02

有時我們會將欲傳達事物的特徵抽象化，利用其形象來進行設計。善用形象的話，可以將整個版面都拉進該物件的世界。

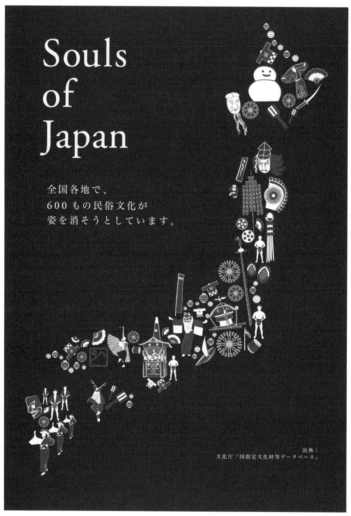

《Soul of Japan》鎌田直美

將各地代表形象拼成地圖來傳遞訊息

呼籲民眾維護日本傳統工藝的海報。以各地代表性工藝的物件拼湊出日本地圖。

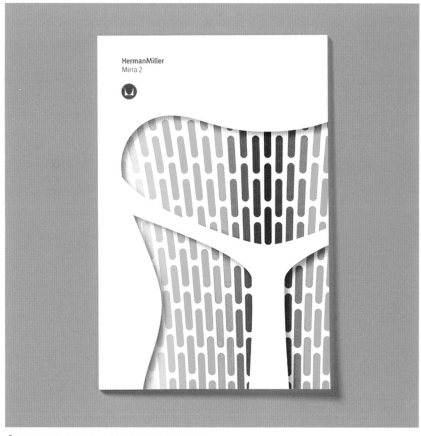

『Illustrations for Herman Miller Mirra 2 chair』Herman Miller

以產品的特徵為形象來表現

「Herman Miller公司」的辦公椅Mirra 2型錄。
Mirra 2的特徵是背面的網布有多款顏色可選，所
以型錄便以椅背的網布為形象，做出椅背的模樣，
加深觀者看者對商品的印象。

COLUMN │ 為什麼會出現感覺類似的設計

　　即使向多位設計師提供相同的材料、相同的條件，也不可能出現完全相同的設計，因為一項設計會反映出設計師的個性。雖然不可能完全相同，但卻會出現感覺類似的設計。

　　至於原因，可能是因為他們設計時都遵照本書也有介紹的排版基本原則。好看的設計都有共通的規則，而既然規則相同，設計自然也會相似。

　　設計師都是在熟知原則的情況下，活用與組合各項原則，將個性反映在作品上。

顏色與元素的重複

03 │ 重複編排版面上的元素與顏色，可以營造出韻律感，加強內容的特徵。而破壞重複所建構的韻律感來吸引注意力也是十分有效的技巧。

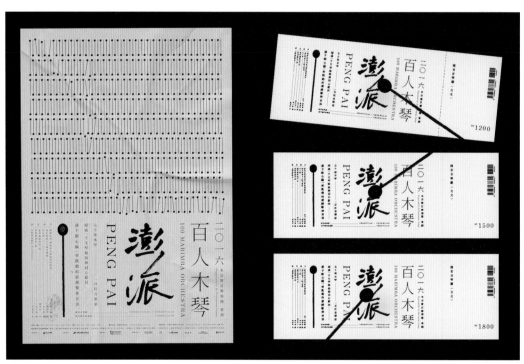

『PENG PAI, 100 MARIMBA ORCHESTRA Poster』 Ju Percussion Group / 朱宗慶打擊樂團

形象的重複與打破規律

台灣舉辦的「百人木琴」活動海報與票券設計。百人木琴，顧名思義就是有非常多木琴同時演奏的活動，此處便利用琴棒的形象來表現眾多木琴的感覺。重複的元素中，偶爾夾雜幾根角度不同的琴棒，呈現出千迴百折的音樂韻律感。這裡可以將重複與打破規律的琴棒想作音調。

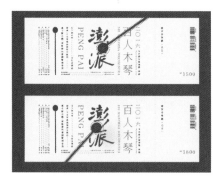

反覆編排五彩繽紛的元素

株式會社FELISSIMO介紹其產品的網站
「500色的色鉛筆」。拖曳中央底部配置
的幻燈片，就可以即時查看與切換對應的
色鉛筆種類。色鉛筆這項元素經重複編排
並分成各種顏色，呈現出熱鬧的感覺。

《500色的色鉛筆TOKYO SEEDS》FELISSIMO

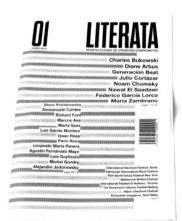

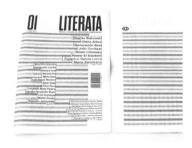

2色線條的重複

西班牙平面設計獎項LausAward的小冊子
《LITERATA》。重複交錯編排2色線條，呈現
出時尚感十足的圖樣。線條中間還插入人名與
頁碼等文字資訊，讓文字與圖像合而為一。

『Literata editorial and branding design』Literata

利用圖示降低理解難度

04

圖示的特徵是將資訊簡化至極限，所以用於版面時可以精簡傳遞資訊，並營造出獨特的活潑感。

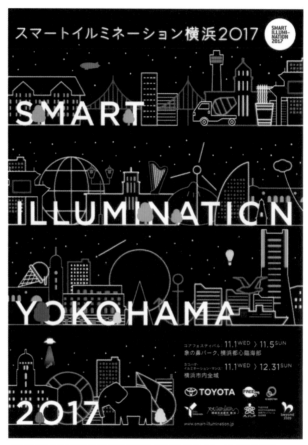

《SMART ILLUMINATION橫濱2017 海報》SMART ILLUMINATION橫濱執行委員會、橫濱市（共同主辦）

將夜景的印象抽象化成圖示

國際級夜景活動「SMART ILLUMINATION橫濱」的活動海報。不用照片而是用抽象化的圖示來傳達夜景的印象，令人聯想到夜晚多采多姿的情景。

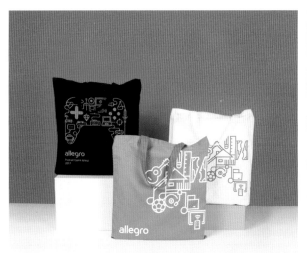

『Allegro brand design』Allegro

1

組合圖示構成商品的視覺設計

波蘭網路市集「allegro」的概念商品。將線上販售的遊戲與文具等商品化為圖示進行拼貼，表現十分新穎，做出既活潑且有溫度的感覺。

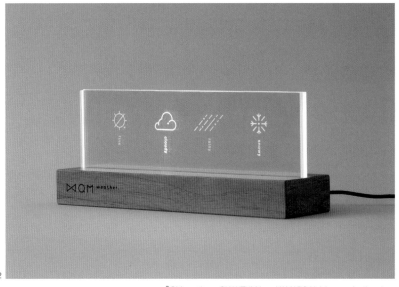

IoT產品的介面

「QM-weather」是一種IoT（物聯網）看板，可以直接連上網取得天氣資訊，並以圖示方式顯示於透明的面板上。設計個人用產品時，圖示的效果十分優良。

2

『QM weather』QUANTUM Inc., KAMARQ Holdings and artless Inc.

基本色與多色的用途區別

05

以1個基本色為基礎進行排版,那麼設計就會具有整體感,也有助於品牌形象深植人心。而使用多色進行排版,則能創造熱鬧的氣氛。

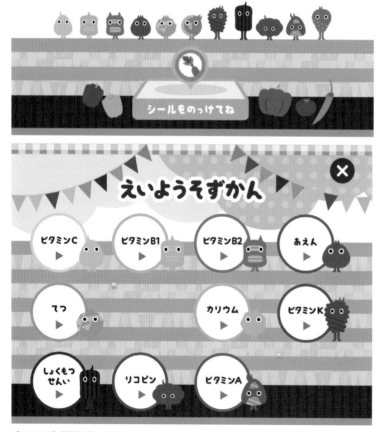

《VEGETAP》平塚あずさ

綜合營養學習圖鑑

將蔬菜畫成插畫角色,幫助討厭蔬菜的孩童學習營養素的寓教於樂iPad APP。利用蔬菜五顏六色的模樣,讓角色變得更鮮明。

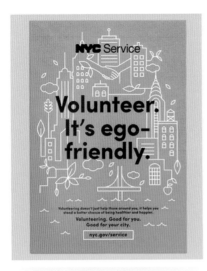

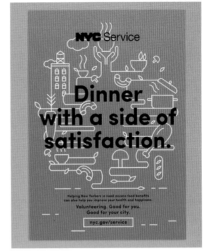

都市服務的品牌行銷

紐約志工團體「New York Service」的宣傳廣告。以繽紛的顏色象徵紐約內住著各種國籍的人種，每一份廣告都用不同的單色來呈現不同的視覺效果。

『NYC Service Poster Campaign』NYC Service

利用資訊圖表化繁為簡

06

資訊圖表的特色是能將資料圖像化來傳遞訊息，建構出光靠數字無法傳遞的嶄新視界。

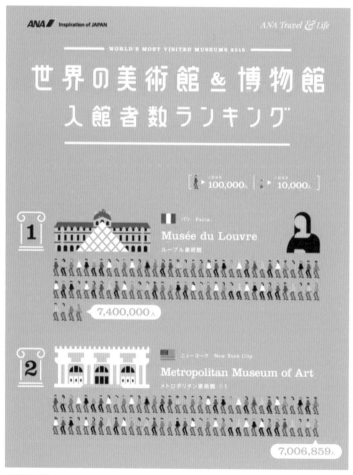

截自ANA網站「ANA Travel & Life」內的「Infographics」

將設施參觀人次可視化

ANA網站「ANA Travel & Life」上的資訊圖表系列之
一。對世界級美術館、博物館的參觀人次進行排名、
比較，並使用圖示將資訊可視化。

將能源的流向可視化

東日本大地震之後,日本愈發重視一次能源從生產到最終用途的流向。範例便是利用資訊圖表來表現能源流向,觀看者可以認識各種能源自生產至最終用途的過程中耗損的比例。根據例圖,我們可以清楚知道核能發電的耗損率比火力發電和石油、煤炭、天然氣發電來得高。

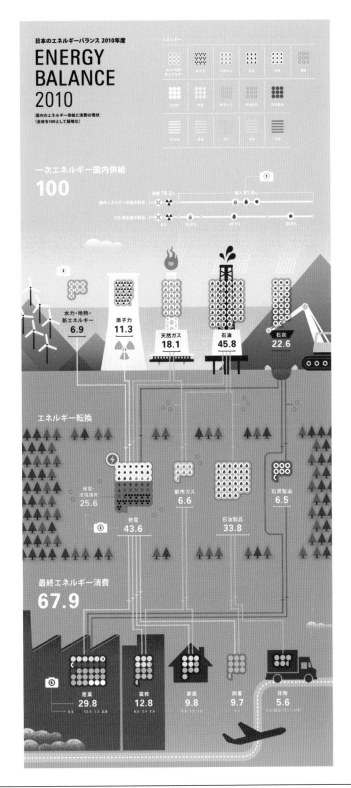

《ENERGY BALANCE 2010》株式會社FACT BOOK

利用圖表簡單傳遞資訊

07

數字的變化與圖表的表現方式多不勝數,雖然圖表一般給人的感覺較為晦澀,但也可以想辦法設計得更有魅力,帶給觀看者不同的印象。

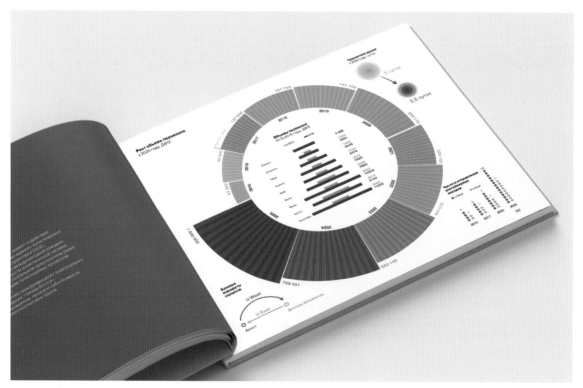

『Big Book with Infographics』Eurasian Economic Union

擁有美麗圖表的資料冊

歐亞經濟聯盟的經濟數據變化統整資料冊。雖然這是一本經濟現狀的報告手冊,但每一頁的圖表都漂亮得足以當一件平面設計作品來看待。

用於數位看板上的圖表

瑞典金融企業「Klarna」總公司內設置的數位看板。即
時將全球金融市場動態視覺化,以影像形式播放。透過
輕鬆的動畫與時尚的視覺效果,感受全球的經濟活動。

1

『Klarna Data Wall』Klarna

2

利用圖表數據來表現

聯合國兒童基金會「UNICEF」的活動報
告書內部圖表。整體設計並不華麗,僅於
重點處上色。

『Data visualization & Infographic for UNICEF reports』UNICEF

利用格線劃分區塊

LESSON 08

想劃分版面上的資訊，其中一個方法就是利用格線。調整劃分方式，也會一點一點改變資訊間的關係。

以盒狀格線區分商品

幼童服裝品牌「Sasha + Lucca」的網站。利用灰色格線來區分商品照片與商品名稱、價格。UI的圖示和箭頭處也加入同樣形狀的格線，營造出整體感。

『sasha + lucca Web』　https://www.sashaandlucca.com/

『Kombucha Culture』Kombucha Culture

區分標題與文章

健康飲品「Kombucha Culture」的包裝設計，往左轉90度的標題與右邊的文章間以一條細線區隔開來。間隔留得較寬，中間插入極細的線條，表現出知性與纖細的美感。

利用曲線帶出柔軟度

09

版面上加入優美的曲線，便能孕育出獨特的柔和印象。可以使用較粗的線條，也可以利用
一整個面來打造曲線，每種方法都會創造出其特有的觀感。

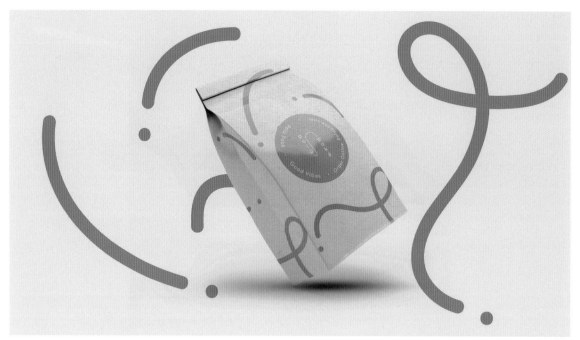

『Polú Poké brand design』Polú Poké

粗線條顯得活潑

夏威夷菜餐廳「Polú Poké」的包裝紙設計。
紙上繪畫粗線條，表現出活潑、親切的感
覺，版面中心設置圓形Logo，將品牌結合柔
和的曲線。

利用對話框引導視線

10

對話框本來的用途為補充資訊，不過只要在對話框的編排上多點巧思，就可以作出吸引觀看者注意的標語。

模擬對話框型態的APP

波蘭通訊APP「Mobee-Dick」的品牌設計。由於通訊APP是藉由對話框來進行文字訊息交流，所以該APP便模擬對話框的模樣來設計。利用傳訊息時使用的符號，打造出引人注目的焦點。

1

『Mobee Dick rebranding』Mobee Dick/Katowice

圖示搭配對話框

千葉縣酒窖「飯沼本家」對海外宣傳日本酒用的小手冊，以圖示介紹日本酒的特色與搭配的食物。由於主要利用視覺影像來傳遞資訊，對話框中的文字便成了補充資訊。整體設計中規中矩，符合圖示給人的印象。

2

《日本酒小手冊 An Introduction to SAKE》飯沼本家

利用數字拉出引導線

11

版面上若出現連續的數字，觀看者就會照著數字順序閱讀。
善用數字作為導線，就可以創造出視線流向。

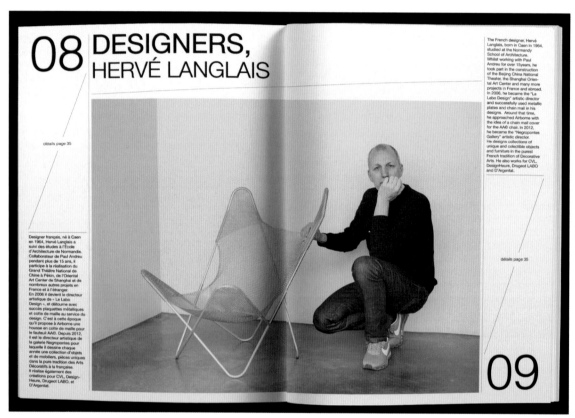

Airborne – editorial design　Airborne

將頁碼加入設計的一環

出產諸多摩登且極簡風家具的法國家居商場
「AIRBORNE」，其推出的型錄將頁碼部分放大變成
標題。家具的產品設計與型錄的編輯設計巧妙交融成
一體。

1

Good design is innovative

The possibilities for innovation are not, by any means, exhausted. Technological development is always offering new opportunities for innovative design. But innovative design always develops in tandem with innovative technology, and can never be an end in itself.

Audio 1
Kompaktanlage
Braun, 1962

2

Good design makes a product useful

A product is bought to be used. It has to satisfy certain criteria, not only functional, but also psychological and aesthetic. Good design emphasises the usefulness of a product whilst disregarding anything that could possibly detract from it.

RT 20
Tischsuper Radio
Braun, 1961

3

Good design is aesthetic

The aesthetic quality of a product is integral to its usefulness because products we use every day affect our person and our well-being. But only well-executed objects can be beautiful.

4

Good design makes a product understandable

It clarifies the product's structure. Better still, it can make the product talk. At best, it is self-explanatory.

5

Good design is unobtrusive

Products fulfilling a purpose are like tools. They are neither decorative objects nor works of art. Their design should therefore be both neutral and restrained, to leave room for the user's self-expression.

T 1000 World
Receiver
Braun, 1963

6

以**數字引導視線**

對現代設計影響深遠的迪特·拉姆斯（Dieter Rams）為20世紀一名產品設計師，他曾提出「好設計的十誡」，而範例即為介紹該主張的網站。網站中利用10個數字順暢引導閱讀動向。

數字與正文形成對比，
引導線的感覺更清楚。

『Dieter Rams Ten Commandments』Shuffle Magazine
https://readymag.com/shuffle/dieter-rams/ten-commandments

使用具立體感的物件

12

版面上若配置具有立體感的物件，設計就會產生空間上的遠近感。利用這種遠近感，就能讓觀看者感覺版面內存在著三維空間。

1

《loop｜積木型合成器》Panon Public

產品設計的立體表現

電子組件結合媒體藝術所誕生之合成器「loop｜積木型合成器」的產品網頁。玩具般的電子樂器產品，利用具有立體感的特寫照片來作為主視覺。

2

大膽呈現數字的立體感

荷蘭電影活動Second Amsterdam Film Night（2AFN）的宣傳海報。以「Second」一詞為主題設計出具立體感的數字。立體數字幾乎占滿整張海報，從版面構圖的角度來看也是魄力十足的表現。

『Second Amsterdam Film Night (2AFN) – printed matter』2AFN

利用色塊區隔資訊

以色塊區分版面中資訊的方法。欲搭配複數色彩時，記得統一所有顏色的明度與彩度，版面的調性才會有整體感。

利用色塊區隔資訊

美國科羅拉多州咖啡店「LOYAL COFFEE」的網站。基本色選用清爽的藍色搭配粉紅色，並塗滿背景來區分資訊區塊。

『Design x Food - Infographic book and poster』Own work

使用有規律的圖紋

14

人類自古以來便會於日常生活中使用各種圖紋。若將有規律的圖紋加入設計，觀看者便能
深刻感受到每個圖紋特有的氣息。

『Yauatcha』Alan Yau

勾勒出中國茶葉世界的花紋

主打英國市場的飲茶專賣店「YAUATCHA」所推出的
原創中國茶葉商品。包裝上採用亞洲風格的花紋搭配
金色的文字，營造出高級的商品印象。

漸層與點狀花紋

Shanti Sparrow的概念設計「FOE NET TIC」。
繁複的漸層上加入分散的點狀花紋，彙整成中性且
具有溫度的設計。

1

『FOE NET TIC』Shanti Sparrow

幾何學與箭頭的組合

英國行銷代理商「Newcastle Gateshead
Initiative」的品牌設計。利用幾何學與箭頭來表
現歷史、文化演進的模樣，呈現前衛的風格。

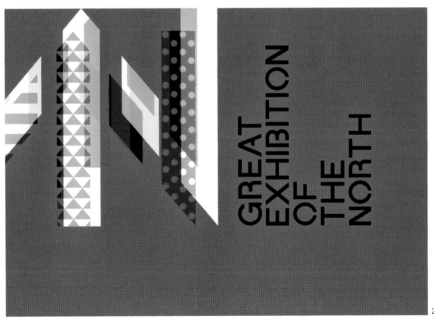

2

『Great Exhibition of the North (UK) - Event Identity』Newcastle Gateshead Initiative, UK

組合直式與橫式文字

15

如果同時使用直式與橫式文字來編排標題與標語，就能夠發揮歐文字體和中日文字體雙方的特色，同時也會令物件配置與視線的流向產生變化。

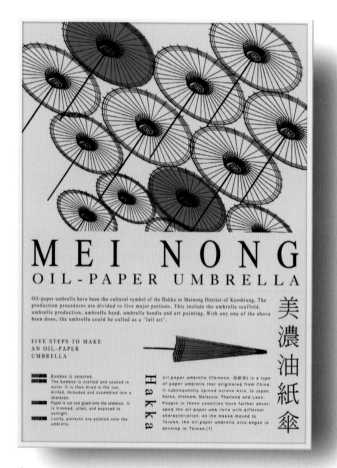

『Mei Nong Oil Paper Umbrella posters』Studio Pros

標誌與標題的組合

台灣紙傘品牌「美濃油紙傘」的宣傳海報。包含標題在內的英文使用襯線體，中文字體則使用明體。組合直式與橫式文字，表現出傳統與現代的融合。

歐文直書、日文加入顏色變化

東京舉辦之「德國嘉年華2012」的宣傳海報。左邊的歐文標題為直書，日文標題則在各部位塗上德國國旗的配色。主要色彩與文字設計搭配得宜。

『Deutschlandfest 2012』Embassy of Germany in Tokyo

COLUMN	排版是設計的重要元素之一

　　本書以「排版」為主軸來介紹設計的基本原則、應用技巧及範例。排版是「設計」上最重要的一個元素，就算只學習排版，依然能培養出足以設計一份完整作品的能力。

　　只不過設計除了排版，還牽涉到字體、配色、影像加工等各式各樣的要素，所以各位學完本書的內容後，不妨持續鑽研其他領域。

創造方向性來引導視線

LESSON

16

若版面上設有軸線或中心點，那麼人的視線自然會被引導過去，也容易令整體架構穩定，
形成平衡的版面。

《新山口站的「垂直庭園」，完成。》海報，山口市。

具有多重視角與引導方向

彷彿眺望電車窗外景色的視線引導

新山口車站公園新規畫的南北通道「垂直庭園」的廣
告，深邃的構圖有如從新幹線車頭望出去的景色。版面
上拼湊著多樣的情景與車站通道，給人一種彷彿在欣賞
風景的舒適空間感。

對稱的視線引導

國立台灣美術館舉辦之展覽會「GROWN UP CIRCUS｜大人馬戲團」的廣告。以馬戲團遊戲般的插圖圍繞起中心的標題，聚集視線。

『Grown Up Circus』National Taiwan Museum of Fine Arts X Art Bank Taiwan

抽象表現都市

主要於歐洲都市地區活動的建設公司「Tirrena Scavi」，其網站以抽象方式來表現公司提供的都市開發服務。以主視覺的月亮為中心，一旁擺上標語來集中觀看者的目光。

『Tirrena Scavi website』Tirrena Scavi

創造韻律感減輕負擔

17

反覆編排元素即可創造出起起伏伏的韻律感，讓設計帶有一種輕快且活潑的印象。且舒服的編排方式也可以令觀看者心情愉快。

『Yoteq』Yoteq

輕盈的文字排印與圖示

法國書籍買賣系統「Yoteq」的小冊子設計。象徵書籍流通的文字與圖示以輕快且帶韻律感的方式重複編排，版面元素故意漲出裁切線而被裁切掉一部份，表現出持續與未來性。

1

插畫與配色構成的韻律

加拿大瑜珈活動「YOMNI」的宣傳海報。配色
搭配恰到好處，「黃＋綠」與「水藍＋深藍」
交錯配置，利用顏色帶出輕盈的韻律感。

2

如玩具般編排幾何圖形

波蘭再生能源開發商「GeoSolor」的品
牌形象設計。彷彿堆積木一般並排幾何圖
形，象徵其最主要發展的太陽能發電，並
營造出輕快的韻律感。

加入幾何學美化版面

18

人會自然而然感受到幾何圖案的美，所以只要運用得當，就能賦予設計知性的印象。

『Adobe Experience Design Rebranding』Adobe Experience Design

將文字抽象化為圖形

繪圖軟體「AdobeXD」的品牌概念設計。將「X」
與「D」兩個字母抽象化到極致，變成幾何圖形後
再進行拼貼，做成介於文字與圖形之間的平面設計
作品。

『EMUS // Electronic Music Festival poster』EMUS

類似電腦藝術的作品

英國電子音樂節「EMUS」的活動海報。背景如迷
宮般密密麻麻的東西稱作Lteration（疊代），是
電腦藝術上的幾何圖案。

利用文字對比強調重點

19

標題也是版面配置中相當重要的元素，具有設計品中最重的資訊份量。加強文字對比的話可以進一步增強資訊的份量。

『Rams – a documentary film』Gary Hustwit

強而有力的大膽文字排印

產品設計師迪特・拉姆斯的紀錄片「Rams」電影海報。大大的「Rams」既具備衝擊力，也形成一種圖像，融入版面。

字體範本冊的對比

柏林設計工作室Neubau公開了許多他們自創的字體。繼承了傳統現代主義的Neubau，創造出名為《Commissioned Custom Typeset Development Documentation》的字體範本冊。豪氣地編排無襯線字體※，帶給觀看者視覺衝擊。

『Commissioned Custom Typeset Development Documentation』　Neubau for an internationally renowned brand

※無襯線字體（Sans-Serif）：文字的端點沒有多餘裝飾的歐文字體。Sans就是法語中的「沒有」，Serif則是「裝飾」。

加入色彩對比

LESSON

20

配色時，只要搭配使用暗色與亮色，或是混濁色與鮮豔色等相反的元素，就能提升對比度，進而吸引觀看者的目光。

『Computer Arts Projects Issue 146 Cover』NAM

選用高彩度的粉紅色來表現

藝術雜誌《Computer Arts Projects Issue 146》的封面設計。大量高彩度的粉紅色紙膠帶飛舞，構成令人印象深刻的畫面。藍色的強調色也清晰凸顯出標題。

無彩色與螢光色的組合

「Women's Foundation」創立25周年的紀念手冊。範例中的平面設計啟發自過去的女性參政權運動，以螢光墨水塗滿知名人物的黑白照片，表現出新舊兼容的感覺。

『Women's Foundation 25th Anniversary Campaign』Women'ｓ Foundation

無彩色與高彩度顏色的組合

在紐約活動的STUDIO NEWWORK自行出版的刊物《NEWWORK-MAGAZINE》。無彩色的背景與照片上，鮮豔的高純度黃色顯得搶眼。
無彩色與高彩度顏色的組合視覺衝擊力十足。

『NEWWORK MAGAZINE, Issue 2』STUDIO NEWWORK

加入強調元素

LESSON **21** ｜ 設計中點綴一些引人注目的物件與符號，可以讓單調的版面產生變化。想要潤飾一下設計時，這種方法非常有效。

《BEATLESS『Tool for the Outsourcers』》株式會社アソケロソ

以格線點綴出科幻世界的感覺

科幻小說《BEATLES》的CD＋畫冊「BEATLESS『Tool for the Outsourcers』」商品本體及保護套。處處使用斜線來點綴版面，營造科幻世界的氣氛。

『Díez & Bonilla Brand Identity』Díez & Bonilla

活用箭頭標誌

西班牙牙牙醫診所「Díez & Bonilla」的品牌設計。簡樸的Logo與箭頭，平均分散了版面的焦點，視覺效果很好。而淺色系的背景色也是這個品牌設計的主幹。

COLUMN　｜　雙向互動的 UX 設計

　　設計網站和智慧型手機APP時，即使有效介紹服務，或是讓人買下商品，依然無法說這個設計等於成功。

　　現實中，客人拿到商品時，品質沒有問題是基本中的基本，我們還需要講究包裝的方法與訊息小卡等等，讓客戶感到全方位的滿足，進而成為這項服務的粉絲。網站和手機 APP 必須讓完善的服務融入整體設計，勾起使用者定期使用的慾望。這種想法就稱作 UX 設計。

利用文字排印加深印象

22

文字排印是指將文字適切編排在設計之中的動作。文字是設計上一項重要的元素，但特性是容易流於枯燥。所以設計師會選擇符合概念的字體，並編排得賞心悅目，讓觀看者留下印象。

1

『NNNEURON Cosmetic』NNNEURON / 原田製研

對稱的文字排印

台灣化妝品製造商原田製研的「NNNEURON Cosmetics」宣傳設計。Logo置於中心，旁邊圍繞著對稱的襯線字體※。留白拿捏得宜，表現出文字排印特有的細膩觸感。

2

『TEDx Portland 2011 identity』TEDx Portland

文字排印的分解與構築

世界級講座活動「TED」的海報設計。使用解構設計手法，彷彿將該場活動主題「XRD」的字樣分解後再重新構築而成。

※襯線字體（Serif）：文字的端點有突起裝飾的歐文字體。由於源自羅馬時代的石碑文字，所以又有「羅馬體」之稱。

結合照片與廣告標語

23

想將訊息包含進形象照片與商品照片時，通常會搭配標語來呈現。這時就需要想辦法結合照片與文字。

照片與標語的組合

童裝品牌「Sasha + Lucca」的品牌形象設計。淡色調的配色中，放上模特兒較為動感的照片，並將文字重疊上去。

色調經調整後，多色的影像與白色的文字形成了絕妙的對比。

1

『sasha + lucca Brand Identity』sasha + lucca

家具與文字的配置

北歐丹麥家具與家居用品商場「BoConcept」的廣告設計。配合椅子這項主要物件的方向，將標題配置於空白處。僅有標語最前面的「SALE」與底部的「SAVE15%」使用襯線體，形成一項特徵。

2

『BoConcept, Brand Identity & Catalogue』BoConcept

照片的效果、方形照片與出血的用途區別

LESSON 24　編排照片時，可以裁切成長方形使用，也可以善用「裁切範圍」這種讓照片做成滿版的方法。理解兩種方法的特色後，再依想要的效果分別使用。

出血與裁切成長方形的目的

阿根廷的攝影雜誌《Minimal Photography Magazine》。上圖照片出血充足，裁切後表現出海洋與天空遼闊無際的模樣。下圖則是編排了3張長方形照片，目的在於集結複數印象，傳達文章的訊息。

『A minimal photography magazine』Own work

1
『The Sill website』The Sill

主視覺利用出血，各商品則裁切成長方形

紐約盆栽商店「The Sill」的網站，以一排優雅的觀賞植物照片為主視覺。電腦版網頁與手機版網頁的植物構圖不一樣。

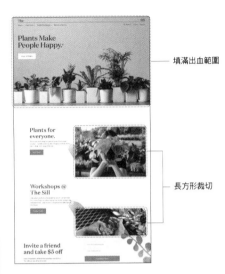

— 填滿出血範圍

— 長方形裁切

時髦的生活雜貨利用裁切做成長方形編排

時髦生活雜貨「Most Modest」的手冊，內頁為裝潢家具與生活雜貨的長方形照片。

2
『Most Modest - visual identity and packaging』Most Modest

は冗長のため割愛

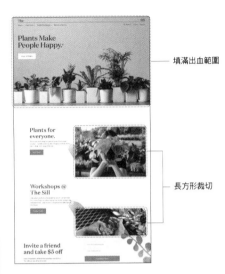

編排去背照片

LESSON **25** │ 將人物與商品照片的背景去除掉之後再進行編排，可以撤除多餘的資訊，讓照片順利融入版面的世界。

『BUDO Japanese Martial Arts』日興美術

歐文字體與和風融合

日興美術株式會社為將日本文化宣揚至海外而做的視覺圖書《I KNOW JAPAN》。以黑色為背景，矩形編排「BUDO」的字樣並疊上去背的弓箭手照片。雖然使用歐文字體，卻也試圖將「和風」的感覺表現到極致。

對比的去背照片

俄羅斯兒童用品網路商店「GemKids Design」。男孩與女孩大小相同的去背照片對比並排，且分別以藍色與粉紅色的背景色來配合其衣服的調性。

搭配粉紅色

搭配藍色

『GemKids web design』Gem Kids

COLUMN ｜ 穿出畫面的分割

設計網站與智慧型手機APP時，我們不會讓可以橫移觀看的元素剛好收進畫面，而是會故意切割部分，讓人只看到一半。

這麼做的用意是告訴觀看者分割處之外還有內容，所以觀看者看到橫向編排元素的右邊被切掉，就會認知到「右邊還有內容」。

這種設計雖然難以想像出現在印刷品上，不過網站與智慧型手機APP並不是拿來「看」而是拿來「用」的，所以編排元素時應以操作的功能性為優先。

拿來「看」的版面與拿來「用」的版面，編排方式自然也有所不同，所以排版時需站在觀看者的角度去思考。

刻意分割元素，讓元素的一部份穿出畫面，就能告知觀看者畫面之外仍有內容，可以滑動查看。

大量留白



『RYOKO IWASE Branding』岩瀬諒子設計事務所。

活用留白的文字排印

岩瀬諒子設計事務所的名片設計。白色紙張上的少量文字同時以直向及橫向編排，美妙的空間平衡凸顯出設計的「潔白」。

決定1個顏色作為主色

紐約設計工作室「STUDIO NEWWORK」的大開本藝術書「NEWWORK MAGAZINE」。黑白的紙面上，每一期都會選擇1種顏色作為主色，照片、文字、顏色、留白的平衡十分巧妙，整體版面的空間美感出眾。

『NEWWORK Magazine, Number 1』STUDIO NEWWORK

自由配置

LESSON

27

自由排版乍看之下簡單，其實要做出平衡感優良的版面非常困難。必須注意元素之間的間隔與整體空間，持續調整。

『Making Sense of Dyslexia origami posters』Sydlexia

適合隨機配置的概念

「Making Sense of Dyslexia」為推廣Dyslexia（閱讀障礙）相關知識而設計的海報。為了表現閱讀障礙，刻意使用殘缺的文字，但只要照著指南上的教學來折紙就可以折出動物，且殘缺的文字也會連在一起。看起來自由自在的版面，其實背後也有明確的概念存在。

創造混亂美

蘇格蘭「Graphic Design Festival
Scotland 2016」的平面廣告設計。以
混亂方式拼貼文字，乍看之下似乎是胡
亂堆疊，但其實每個圖像都經過縝密的
設計，呈現亂中有序的美感。

『Graphic Design Festival Scotland 2016 design identity』Graphic Design Festival Scotland

為了拓展設計的視野，筆者建議各位多了解平面設計的歷史。本書講解的排版方法，大多都是平面設計有史以來逐漸確立的技巧，了解過去，就能將許多優點帶入現代的設計之中。

有人說，時裝設計的世界已經把能玩的都玩完了，每一個潮流都只是過去的東西輪番上陣。大多時裝設計師都是從以前流行過的古著上獲得啟發，再修改成現代的設計。

同樣的事情也發生在平面設計的圈子裡。任何時代都有簡單與複雜的東西，但到頭來一樣只是幾個潮流在更替。

現代的平面設計已經很難創造出真正嶄新的版面，我們都是從過去的優秀作品學習原則，將那些版面的構圖加入自己的設計，並結合新時代媒體而成。此處就來介紹一些希望所有設計師都能稍微記得的平面設計偉人。

楊·奇肖爾德
（Jan Tschichold, 1902 年 – 1974 年）

德國設計師楊·奇肖爾德是 20 世紀最具代表性的平面設計師。

奇肖爾德對現代設計影響深遠，近年日本的 Ginza Graphic Gallery 甚至還舉辦了奇肖爾德展。奇肖爾德於二十多歲時嶄露頭角，原因是他出版了一本名叫「Die neue Typographie」的書。這本書將過去大家視為常識的對稱技法與襯線字體脫胎換骨，創造出「非對稱與非襯線體」等現代設計技巧，並自歐洲流傳開來。另外，在當時還屬於嶄新技法的空間美與黃金比例等概念，也在他手上逐漸成熟。雖然奇肖爾德年輕時期否定「對稱與襯線體」，日後卻又回歸了這些傳統技法的懷抱，其晚年設計出的襯線體「Sabon」十分優美，如今依然廣受歡迎。

艾米爾·魯德
（Emil Ruder, 1914 年 – 1970 年）

1950 年代起大放異彩的瑞士平面設計師。當時歐洲正流行所謂「瑞士風格」的極簡主義，這項風格不僅影響了歐美，也替日本的平面設計帶來莫大影響。艾米爾·魯德是瑞士風格的核心人物之一，留下不少特別重視空間美的作品。

有一則相關趣聞如下——據說當時瑞士風格的設計師受到了一本書不小的影響，那本書就是岡倉天心以英文撰寫的「茶之書」。日本茶道的「侘、寂」精神與重視空間的極簡瑞士風格之間，的確有互通之處。魯德為教育後代設計師所撰的《Emil Ruder: Typographie》，至今依然是全球指定的文字排印教科書。

『Emil Rudder：Typography』niggli

約瑟夫·穆勒－布羅克曼
（Josef Müller-Brockmann, 1914 年 – 1996 年）

於瑞士蘇黎世進行活動，20 世紀的代表性平面設計師。布羅克曼最知名的事蹟，就是樹立了網格系統。

根據其著書《Grid Systems in Graphic Design》所述，利用網格進行設計排版在當時已經蔚為流行，全球廣為流傳，而到了現代不僅依然存在於印刷品上，更成了設計網站與 APP 時的標準作法。此外布羅克曼也喜歡使用幾何圖案來排版，留下了不少融入幾何圖案的知名設計。其追求數學美感的設計給人一種隨時都會動起來的感覺，令人不禁想像若布羅克曼如今依然在世，究竟能作出多美的影片呢。

Chapter 4

排版的方法

本章將運用至今所學的所有排版技巧實際編排版面。透過實際演練，學習一
項設計從構思理念到具體編排的整體流程。

實際動手設計

01

這一章開始要來實際練習排版。我們會依序解釋構築想法到動手製作的每一個步驟。這一節先要決定排版的大方向。

嘗試動手做設計

每個人都有自己的一套設計方法、進行方式，不過本章介紹的方法是長久以來便有不少設計師採用的方式。照著這些步驟與思維，設計時會進行得較為順利。

編列設計細節

這裡我們要設計「吸引客人參加音樂活動的海報」。客戶的目的是為了吸引大家來參與活動，舉辦地點位於公園內某樓塔下方，所以活動會場具有明顯特徵。客戶提供的資訊如右所示。

- 客戶：TOCHI FES 2019 執行委員會
- 標題：TOCHI FES 2019
- 活動日期：2019.7.7 星期日　10:00 START
- 活動地點：瀧川市栃木公園 栃木塔下特別會場
- 演出者：24 組
- 贊助企業：Fauvism Cat Dufy／DADADADA／nola／torimigi／山田美術大學
- 目的：吸引客人來參與活動
- 提供素材：令人聯想到活動的樓塔照片及參與演出者的照片 6 張
- 製作物品：活動通知、宣傳海報
- 張貼地點：大學校區、車站內通道等地的公布欄
- 尺寸：B2（橫 515×縱 728mm）

● 提供素材

設計的流程

❶與客戶開會，決定目標受眾

決定向誰傳達作品資訊。確定目標受眾，就可以看到設計的終點。

❷決定設計的目標、理念

決定何時、何地、如何將資訊傳達給步驟❶所確定的對象。

❸過濾元素

整理資訊，決定要使用的文字、圖像。
若沒有過濾元素，排版時的速度會大幅下降，搞不好還得一直重做。

❹製作排版模式

步驟❸決定重要元素之後，必須想辦法讓元素的顯眼程度符合優先順序，並秉持著欲傳達的核心理念來排版。這時可畫草圖，草圖有助於整理元素與想法。

❺決定文字編排模式

版面形式確定後設定字體。

❻決定配色模式

文字編排方式確定後進行配色。

❼決定裝飾模式

文字與配色決定後進行裝飾。
裝飾可以補充不足的部分，也可以調整理解難度。

❽客戶檢查與修改

提交設計給客戶並進行說明。有時會需要回頭修改好幾次。

❾完成

製作流程

客戶／設計師

設計師

客戶／設計師

※基本上設計時會照這個流程走，但有時也會像❺→❻→❺這樣來回。盡量照順序進行設計，就可以迅速做出高品質的版面。

Chapter 4 排版的方法 ｜ LESSON 01 實際動手設計

決定目標受眾

LESSON 02 ｜ 決定好目標受眾，就能夠在最初的階段知道接下來要做的設計是給誰看的，還有該抱持著怎麼樣的想法來製作。

設定目標受眾就能看見終點

實際動手設計前必須做好充足的準備，最先要確定的是接收設計成品的終點人物，也就是目標受眾。

設計時若沒有決定目標受眾，就會不知道該朝哪個方向進行。有了確實的目標受眾，設計的終點也會塵埃落定。

比如說，製作兒童活動用的海報時，我們不只要做給孩童看，還要確定對象是「男孩」、「女孩」、「包含男孩女孩」、「學齡前兒童」、「歲數」等更詳細的條件，有時甚至需要考量到一同參加活動的家長，這種確認具體對象的動作十分重要。只要條件清楚，排版時下列問題的答案也會隨之改變：

・該製作什麼類型的版面
・照片該大一點，還是小一點
・文字該大一點，還是小一點
・插圖該大一點，還是小一點

講到設定目標受眾時，常常會聽到大家說：「我每次設計時都有想像這份設計是要做給誰看的。」

只不過，很多人在設定目標時都只是抓個「大概的感覺」。

專業的設計師在進行設計時，不能跟「大概的感覺」妥協，必須仔細設定具體的對象，並思考如何才能將資訊傳達給目標受眾。

這張海報的目標受眾是誰？

那麼接下來就思考一下這次的海報是要做給誰看的吧。我們現在要設計的東西是一張音樂祭海報，活動中會有許多年輕人喜愛的樂團出場表演，那麼目標受眾就是「喜歡音樂的10～39歲男女」，所以重要的是想辦法做出讓男女都能接收資訊的設計。

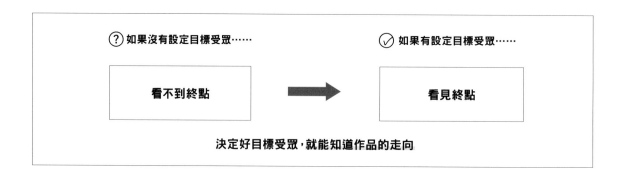

決定核心理念

接下來要決定等同於設計「說明書」的核心理念,而目標受眾其實也包含在這項核心理念裡頭。若沒有核心理念,就無法順利進行設計。

決定核心理念

知道設計的目的,也決定好目標受眾後,接著就要決定設計理念了。這裡提到的理念是設計時的方針,幫助你認清「什麼作品該以什麼方式傳達給誰」。仔細思忖理念,就能找出設計的特色與策略,甚至也能做出有別於其他設計的內容。

決定理念等於決定設計主軸,也就能具體看出該如何進行設計才能抵達目標。核心理念可說是設計的「說明書」。

此外,核心理念也是發案的客戶與設計的設計師兩方共同的指針。理念有所共識,設計時就能毫不猶豫地勇往直前。

構思核心理念的方法

那麼具體來說該如何決定核心理念呢?有一種方法是羅列大量的目標關鍵字,然後再一一過濾。

比如這次範例的人氣樂團音樂祭,我們可以列出:「10～39歲」、「喜歡音樂」、「青壯年」、「搖滾」、「喜歡高品質的東西」、「喜歡優雅的東西」、「想要好好享受」、「戶外演唱會」、「暖色系」、「灰色系」之類的關鍵字。

剩下的就是整理這些關鍵字,構築出設計的概念。

▼設計理念有、無的差異

Choco Double

北海道
チョコバニラ
ダブルアイス ¥560

北海道の乳原料を使用した濃厚なバニラと、ベルギー産チョコを使ったダブルアイスです。

STRAWBERRY Double

北海道
ストロベリーバニラ
ダブルアイス ¥580

栃木産いちごを使用した甘酸っぱいストロベリーアイスと北海道の乳原料を使用した濃厚なバニラのダブルアイスです。

沒有決定理念就進行設計的失敗範例
明明是時髦的冰淇淋店,菜單卻稍嫌活潑。

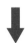

Choco Double ¥560
北海道チョコバニラダブルアイス

STRAWBERRY Double ¥580
北海道ストロベリーバニラダブルアイス

有決定理念才進行設計的成功範例
菜單的感覺符合冰淇淋店時髦的氣氛,十分精緻。

聆聽客戶意見

還有一項重要的事情。

通常發案的客戶對設計會有較多理念，也就是說設計師必須巧妙從客戶口中問出他們對設計的想法。

引導客戶說出想法的重點是為了藉此決定出設計的5W1H。以5W1H的形式寫下來後，就能整理出必要的資訊。

這張海報的基本概念為何？

利用5W1H來詢問顧客意見，決定核心理念的細節。

· 誰會看到這張海報？（Who）
→喜歡音樂的10～39歲男女。

· 什麼時候會看到這張海報？（When）
→活動前2個月開始張貼。

· 這張海報會出現在哪裡？（Where）
→大學校園內、車站通道的公布欄。

· 這張海報要傳達什麼資訊？（What）
→有一場活動即將舉辦、有哪些表演人員、會場位於樓塔下方、舉辦時間。

· 為什麼要製作這張海報？（Why）
→讓人看到海報後得知有這項活動。為了提高附近居民參與的機率，除了網路，也需要製作海報來宣傳。

· 希望這張海報帶給觀看者什麼印象？（How）
→這是一場大型活動，聘請人氣樂團出場表演，所以希望做得時髦一點。由於受眾不是只有年輕人，因此也希望帶有一股優雅穩重的氣氛。

COLUMN | 小心 5W1H 的陷阱

5W1H在構築設計理念時很方便，但須注意問題切入角度，免得搞混使用5W1H的目的。

上述解說中我們決定了「製作所需的5W1H」，但同時還有所謂「海報內容所需的5W1H」。以下就來介紹兩者間的差異。

活動內容所需的5W1H

· 誰會出場表演？

· 活動什麼時候舉辦？

· 活動在哪裡舉辦？

· 活動的內容是什麼？

· 為什麼要辦這場活動？

這場活動有哪些人會出場表演、什麼時候舉辦，這些資訊雖然和海報製作有關，但設計海報時更需要的是「誰會看到這張海報」、「什麼時候會看到這張海報」等觀看方的資訊。小心別搞混了喔。

過濾元素

LESSON 04

排版的事前準備就到這一節。接著便要遵循理念，過濾圖像與文字等元素並設定優先順序。

整理資訊

我們要根據先前決定的理念來過濾需要使用的元素。照著決定好的走向來整理資訊，便會清楚知道自己需要哪些元素。過濾元素，也能幫助你從無數的排版模式中找出最符合核心理念的樣式。

事不宜遲，我們趕緊來過濾使用元素。首先要整理並列出目前手上的元素，可以手寫也可以打在電腦上。

列出客戶提供的文字與圖像後，接著決定每一項的顯眼程度順序。例如——

❶ 標題要最大最顯眼
❷ 標語要比標題小一點
❸ 照片要裁切得多大
❹ 圖像重要程度相同，所以全部並列

上述條件決定好後就能減少許多排版時的障礙。

如果實際排版時不知道哪個東西比較重要，回想一下目標受眾與核心理念。想像目標受眾、審視理念，版面就能維持在正確的軌道上。

過濾這張海報的元素

請各位讀者嘗試編列出這張海報中文字資訊的重要順序，並實際進行編排。

❶ 標題：TOCHI FES 2019
❷ 活動日期：2019.7.7 星期日　10:00 START
❸ 活動地點：瀧川市栃木公園 栃木塔下特別會場
❹ 演出者：24組　＜贊助企業＞Fauvism Cat Dufy / DADADADA / nola / Torimigi / 山田美術大學
❺ 照片：令人聯想到活動的樓塔照片及參與演出者的照片6張

TOCHI FES 2019

2019.7.7 日曜日
10:00 START

滝川市とちのき公園
とちのきタワー下 特設会場

バンド名

nola Torimigi 山田美術大学

照順序編排文字。標題部分特別大，活動日期的大小則僅次於標題，而贊助企業的部分則縮小置於底部。

只排入照片。活動會場旁的樓塔圖像放大後當作背景，而演出者的照片無法排定優先順序，於是6張照片並排。

編製版面格式

LESSON 05

我們要基於核心理念來排版。編組出許多不同的格式，有助於提高最終成品的品質。

想出多種版面格式的方法

前面都在製作版面的設計圖，現在開始就要秉持著設計理念，實際製作各式各樣的版面了。

前一頁我們已經排出文字與圖像的重要順序，照理說也篩選出不少可能的版型了。各位可以參考右邊筆者所設計的範例。

激發創意的方法與排版基本原則的運用

如果感覺怎麼編排都不到位，不妨試著套用排版基本原則，也就是Chapter2、3所介紹的對比、相近、隨機……等技巧。有時候以原則為出發點來構思，也可能會做出意想不到的滿意版面。

此外，排版基本原則還有激發創意的功能，能幫助你統整版面。舉例來說，你現在運用對齊原則做出整齊的版面，但還想要再增加一點魄力的話，就可以導入對比的概念，搞不好就能營造出衝擊力了。

也可以多多善用Chapter3的版面範例，從形形色色的版面獲得啟發，再應用於自己的版面。優秀的範例是好點子的泉源，所以不知道該怎麼設計的話，可以再重新翻翻Chapter2、3。

在腦力激盪時有一個重點，就是「不要害怕失敗，放手去做」。大膽讓版面朝著一個方向前進，才能清楚確認該方向是否符合自己心中拿定的模樣。只要確認理念，便能看清版面的適切答案。

事前準備階段已經整理好資訊，製作時就能專心思索排版模式。

當試多種格式，就能找出優良的成品。

遇到瓶頸時試著用上排版的原則（對比）……

製造強弱對比，Logo放大，感覺更有海報的樣子了。

希望整齊的照片能更有衝擊力。

隨機錯開照片的位置，就能造就動感的魄力。

大膽嘗試之後……

不適當的地方會浮現，搞不好還會演變成新點子的靈感。

多做幾種版型

照著前面決定好的理念開始編排版面吧。即使要設計的東西相同，還是有辦法做出像下面各種風格迥異的版面。

決定好版面格式後不代表大功告成，還要選擇字體與配色。完成到某一個程度後，就可以往下一個階段前進了。後續變更字體、配色、裝飾時，版面整體的平衡也會隨之改變。

活用強弱的版面
尺寸特別大的標題不光易讀，還帶有視覺衝擊力，整體版面十分整齊。

活用留白的版面
左右留下大量空白，可以營造出較為優雅的氣氛。利用對稱方式來編排，優雅卻又不失力道。

活用傾斜的版面
放膽打斜標題，畫面產生動感，同時也具有視覺衝擊力。

活用隨機的版面
上方區塊井然有序，底部的畫面打亂，令版面產生一股活力充沛的感覺。

活用留白＋錯開的版面
版面重視留白，加上彼此錯開的照片，比起塊力，更給人有深度的感受。

活用傾斜＋強弱的版面
可能是這一頁介紹的範例中最具衝擊力的一個。利用強弱與傾斜，刻意創造出有張力的版面。

決定文字編排模式

06

改變字體，設計的感覺也會截然不同。所以接下來我們要決定範例的字體，但在那之前必須先了解自己是基於什麼樣的理由來作選擇的。

選出適切字體的2種方法

版面格式確定後，再來要選擇字體。字體選用的最終目標是要選出符合設計理念的字體，因此務必注意2件事情。

其一是字體的使用方式。比如粗黑體能表現出活力，而明朝體則能同時表現高雅與強韌的印象。

到這裡還算好懂，不過黑體又細分成不少種類，例如較圓的圓黑體有可能會比標準的黑體多一分柔和與活潑。重點在於記住字體的外型與特徵，掌握「使用什麼字體可以表現怎麼樣的感覺」，並加以實踐。

其二是確認「這個字體是否符合設計理念」的眼光。有時即便自己覺得某字體和設計理念契合，如果觀看者接收到的印象不同，仍舊沒辦法成功傳遞資訊。這種眼光可以透過實務經驗來培養，若缺乏這份眼光，便無法將字體操作自如。

左起分別為無襯線字體、襯線字體、Display（裝飾）體。每一種字體都符合優雅的條件，所以接下來就要審視設計理念，以易讀性高的設計為優先來取捨。

這邊的版面格式也採用跟上面相同的字體。版面格式不同，字體給人的印象也會不一樣。

決定配色模式

配色時要符合整體印象,本節的學習重點,在於任何配色都有其理由存在。

知道配色的常見模式十分重要

接下來要決定版面的配色模式。配色時的重點依然是必須符合設計理念。Logo的顏色大多都有所指定,若沒有指定,則需要根據目標受眾的年齡層、作品的領域等因素來選擇配色。舉個簡單的例子,如果是做給男性看的就選擇冷色系或黑色,如果是做給女性看的則選擇暖色系,做給孩童看的便選用接近原色的鮮豔色彩。只要知道這些常用的配色模式,製作時就能夠迅速決定使用的色彩。

這張海報的配色

這次的海報理念為「優雅成熟的氛圍」,所以可以試著控制色彩數量,並降低用色彩度,以此為大方向來找出配色模式。

由於我們希望能作出優雅的美觀版面,所以心情上很想選擇最左邊的白底版面,但白色的海報看起來稍嫌力道不足,所以最後決定選用右上角的黃色海報。

每一種版面都降低了彩度與用色數,風格偏簡約。若注重優雅,白色本質上最為優雅,但張貼時可能不夠顯眼,所以才選擇黃色的版本。之後還要進行最後微調。

決定裝飾模式

LESSON 08

實際加上裝飾後，才有辦法判斷到底合不合適。版面外框、配色、字元框線等各種元素都可以試試看。

慢慢增補不足之處

決定配色之後就要進入裝飾的環節。現階段的簡約風格或許已經有模有樣，不過試著進行裝飾後說不定也會有一些新的發現。

替標題稍微加工、將文字轉換成圖形，這些動作都有機會令觀看者更容易接收資訊，讓整體設計錦上添花。

多做幾種版本並擺在一起比較，也有助於提升最終成品的品質，所以建議各位放手嘗試。

這張海報的裝飾

可以在版面周圍加上白色外框，對整體進行裝飾，也可以在標題文字中填入顏色來增加華麗感。

另外活動的日期部分（「SUN」的部分）以四角形網底反白後變得更醒目，設計感上也十分優良。建議各位讀者記住日期部分這種文字圖形化的作法，當你未來手上沒有素材時，依然可以利用這套方法輕鬆作出合格的設計。

下面3種模板中，我們選用最左邊的裝飾。正中央版面的繽紛色彩雖然顯眼，但本次追求的是成熟優雅感，所以便排除正中央的選項。

加上白色外框，讓原本僅有黃色與黑色的單調印象瞬間時髦了起來。

標題變得繽紛且亮眼，使用的色彩也配合黃色調降了彩度，整體視覺和諧。

圍住標題，形成醒目卻不失文雅的設計。但我們想多加利用背景的樓塔圖像，所以還是選擇了其他版面。

最後再調整細節

LESSON 09

設計到一半，往往會變得無法客觀看待作品。即便時間過得夠久後就可以重拾客觀眼光，
但案子總有交期限制，所以我們需要學會最後的微調技巧。

接近完成時必須客觀看待並進行微調

最後要進行細部調整。隔一段時間再看，就會發現「某個
地方還想再修改一下」，所以一直到截稿日前，都要反覆檢
查與修正。

以下介紹幾種幫助我們客觀看待自己設計的技巧。

❶ 印刷出來

實際列印成品，重要的是不要吝惜紙張與墨水。雖然使用
便宜的印表機列印可能會有色差，但還是非常有助於轉換
觀看角度。印刷出來後，就會發現版面上哪裡奇怪或是哪
部分不平衡了。

❷ 實際使用或模擬

大畫面的海報印刷起來較不方便，所以建議利用照片合
成的方式來檢驗。

將海報檔案合成進實際張貼處的照片，並拉遠一點觀看，
就能看出文字清不清楚、整體感覺如何。

如果是可以一比一印刷出來的尺寸（傳單或菜單），就把
自己當成客人來審視，確認自己拿到這張傳單時會從哪邊
開始看。而如果是菜單的話，可以把菜單放在桌上，想像自
己是客人，實際翻閱看看。

❸ 轉成灰階

暫時將色彩轉成灰階也是一項好方法。這麼一來就能
一眼看出哪個部分的顏色比較凝重，導致整體設計的重心
偏移。

上述3項都是幫助你客觀看待自己作品的方法。其他還包
含拉開距離觀看、將作品上下顛倒、請別人看過後提供建
議等各種方法，每種都很有效。

最後則交給客戶進行檢查。交由客戶檢查時，可以準備約
3種不同的版面並聽取意見，對於作品微調也十分有幫助。

這張海報的微調

我們已經照著一開始決定的理念，做出美觀又優雅的海
報了。最後微調時為了進一步減少重量，又稍微降低了黑色
的濃度。將標題與所有文字塗成白色後，海報的整體印象
輕盈了不少，並且變得更加高雅。請各位翻到P.173親眼確
認一下海報的成品。

完成

LESSON

10

按部就班做設計是最快且最不容易出現問題的方式,而且經過反覆操作,設計能力也會快速進步。最後一節就來展示海報成品,並談談整本書所學習的事情。

循序漸進才是捷徑

目前為止我們雖然照著順序進行設計,然而實際製作時,流程可能會前後調動,甚至必須數次返回上一個步驟,有辦法依序一次到位的情況恐怕寥寥無幾。

話雖如此,若一開始不構思設計理念,設計到一半時肯定會有地方脫離軌道。如果有地方脫軌還得花上大量的時間去修正,到頭來反而是在繞遠路。

做設計必須讓諸多元素搭配得合理,如果做得氣派,版面不免顯得雜亂,想凸顯某部分,勢必得令其他部分變得不顯眼。一來一往之下,設計也可能會與起初設定的目標漸行漸遠。

所以一定要確定設計理念,按部就班。這種方法看似是在繞遠路,其實卻是能最快抵達終點的捷徑。

屢次實戰演練

想要做出好設計,重要的是一次又一次實戰演練。想在有限的時間內數度修改設計需要一定的處理速度,所以建議熟記電腦快捷鍵。此外也要運用Chapter2、3中介紹的排版基本原則與應用技巧,並學著提升每一個動作的處理效率。

以長久來看,想提升設計能力的最好方法不外乎反覆實作並不停學習。無論是聽取客戶意見的技巧、構築理念的方式,還是挑出合適版型的方法,只要多練習幾次肯定會慢慢進步。實際做出成品並接收回饋,再回過頭繼續學習,只要重複這個循環,各位的設計能力終能練得爐火純青。

COLUMN	目標受眾太廣泛時的風險

有時難免會碰到最終成品看來看去都不符合印象的情況。

這種時候,各位不妨檢視一下自己有沒有仔細過濾目標受眾。

好比說本章範例提供的海報,目的在於「吸引活動參與者」。老實說,心情上不免俗的希望以所有人為目標,盡可能吸引多一點人來參加活動。

然而真的以所有人為目標去進行設計的話,製作時為了讓任何人都能接受,會在各部分塞入過多的內容,到頭來反而任何人都接收不到資訊。各位務必鎖定目標受眾,針對男男女女做出能確實傳遞資訊的設計。

● 完成

INDEX

CREDIT

P.027-1
『CAR EMERGENCY BOX』高進商事／
NOSIGNER、2016
AD：太刀川英輔（NOSIGNER）／D：中家
寿之（NOSIGNER）／CL：高進商事株式
会社／PH：佐藤邦彦（NOSIGNER）／Y：
2016

P.027-2
『La cocinita integral de Verónica』La
cocinita integral de Verónica
AD＋CD＋D＋PH：Un Barco Studio -
Argentina.

P.031-1
『Kinfolk』Kinfolk
Agency：Six／PH：Gustav Almestål
(left),Jean-Marie Franceschi,Pelle
Crépin,Zoltan Tombor／Website：https://
kinfolk.com

P.031-2
『旬の野菜を食べよう　DON'T FORGET
THE SEASON』黒木泰波

P.035-1
『日本は、義理チョコをやめよう。』ゴ
ディバジャパン
CD＋AD：原野守弘／C：岡本欣也／D：
佐々木大輔／IL：浜田智子／Pr：橘実里

P.035-2
『Unfold Japan』Blanka
Agency：Made Thought

P.039-1
『BESPOKE, Issue 4』BESPOKE Digital
CL：Bespoke Digital／CD＋AD＋D：
STUDIO NEWWORK

P.039-2
『Apple News Campaign』Apple
Design Director：Verena Michelitisch／
Studio：Sid Lee NY／CD：Dan Chandler
／Ass. Creative Director：Cecilia Azcarate
／CW：Heather Brodie／D：Thorbjørn
Gudnason, Erica Bech／PH：Cait
Oppermann, Tobias Schneider, Christian
Delfino

P.043-1
『星野リゾート OMO』サイト
https://omo-hotels.com

P.043-2
『Miel Sauvage packaging』
D＋IL：Cécile Desrochers-Godin

P.047-1
『Adidas by Stella Mccartney』Adidas
Agency: Made Thought

P.047-2
『シブヤ・クールチョイス2017』渋谷
区
tegusu Inc.

P.051-1
『Inside-and-Outside-of-Ten-Years』
ORANGE CHAN DESIGN 橘子設計事務所
CD：Orange Chan／CL：Ten Years Studio
／Website：http://www.orangechan.com

P.051-2
『白の清潔感を最大化する』cornea
design
D：尾沢早飛

P.055-1
『Ableton Brand Identity』Ableton
Agency: Made Thought

P.055-2
『SEVEN SEAS』冨田七海
冨田七海

P.059-1
『Global Biomimicry corporate identity』
Global Biomimicry
D：Maria Grønlund

P.059-2
『Role』Pedro Panetto
D：Pedro Panetto

P.063-1
『アイデア』No. 311 誠文堂新光社 2005
D：白井敬尚形成事務所／PH：澁谷征司

P.063-2
『アイデア』No. 311 「特集：音のコスモ
グラフィ」誠文堂新光社 2005
D：白井敬尚形成事務所／PH：山田能弘

P.063-3
『アイデア』No. 311 目次 誠文堂新光社
2005
D：白井敬尚形成事務所

P.064-1
『Grid Systems in Graphic Design/Raster
Systeme Fur Die Visuele Gestaltung』
niggli Verlag
Publisher: niggli

＊此處為本書內文所引用提及之相關作品原文名稱。

此處記載書中刊載作品之出處。各作品皆有標示出現之頁數與作品標題、企業名稱、製作公司或創作者之姓名。
縮寫標記請參照下方解釋。
AD（藝術總監Art Director）、CD（創意總監Creative Director）、D（設計Design、平面設計Graphic Design）、PH（攝影Photography）、IL（插畫 Illustration）、CW（文案Copywriter）、CL（客戶Client）、Y（製作年Years）

P.064-2
『Neue Grafik: New Graphic Design: Graphisme Actuel: 1958-1965』Lars Müller Publishers
Richard Paul Lohse, Josef Müller-Brockmann, Hans Neuburg, Carlo Vivarelli (eds.): Neue Grafik／New Graphic Design／Graphisme actuel, No. 1, September 1958, reprint by Lars Müller Publishers, Zurich 2014.

P.077
『CACAO 70』Cacao 70
Creative Team：Janie Chartier, Véronique Lafortune, Cécile Godin, Crystal Beliveau／IL：Thaïla Khampo／PH：Xavier Girard Lachaine／CL：Cacao 70

P.081-1
『MM / The Internet Paintings – invitation design』Miltos Manetas
A2-sized poster, offset-printed (to be folded into an A5-sized invitation)
D：Experimental Jetset ／ CL：Miltos Manetas (Blow de la Barra Gallery)

P.081-2
SMCS Printed Matter Stedelijk Museum
A2 program poster
D：Experimental Jetset ／ CL：Stedelijk Museum CS

P.085
『STELLA McCARTNEY FRAGRANCE』STELLA McCARTNEY
Agency：Made Thought

P.089-1
『Western Front 2016 events calendars』Western Front
Western Front Spring/Summer 2016 by Western Front
CD：Alex Nelson／Studio：Post Projects

P.089-2
『GP is 10』promo Generation Press
Studio：Studio.Build

P.093-1
PharrellWilliams.com Pharrell Williams
CL：Pharrell Williams, i am OTHER／Agency: Fivehundred ／Collaborators: Will Perkins, Tal Midyan, Lillie Ferris, Jemilla Michael, Pieter De Jong, Florian Zumbrunn, Michael Mosley

P.093-2
『The Mindfulness App』MindApps
studio：Tofu Design／Image title：The Mindfulness App／AD＋D：Daniel Tan／CW：Daphnie Loong

P.099
『江戸鳥類大図鑑 THE BIRDS AND BIRDLORE OF TOKUGAWA JAPAN』平凡社
刊行：平凡社／著：堀田正敦／編著：鈴木道男／D：大森裕二

P.101
『DTP&印刷スーパーしくみ事典2019』ボーンデジタル
AD：後藤豪／D：久保田千絵

P.102-1
写真集『日々 "HIBI" TSUKIJI MARKET PHOTOGRAPH: TAKASHI KATO』玄光社
著者：加藤孝／企画：廣岡好和／AD：髙谷廉／D：岩松亮太

P.102-2
「Ｐｈｏｔｏｂａｃｋ（フォトバック）」
photoback.jp
コンテンツワークス株式会社

P.103-1
『竹尾ニュースレター PAPER'S』株式会社竹尾
制作：日本デザインセンター 原デザイン研究所／PH：安永ケンタウロス

P.103-2
『印刷博物館リーフレット』印刷博物館

P.103-3
『東京デザイン専門学校カレンダー』東京デザイン専門学校
CD：中野文俊（株式会社コンセント）／AD：國分結香（株式会社コンセント）／D：金祜廷（株式会社コンセント）／ディレクター：松田彩（株式会社コンセント）／PH：水野聖二

P.105
『Navigation signage』The Ophthalmic Clinic, Samara
D：HeyMoon Agency, heymoon.agency (www.behance.net/heymoon_agency)／AD：Natasha Nikulina／CL：The Ophthalmic Clinic in Samara (Russia)／Y：2017

P.110
『Coza.com web design』Coza
transainc.com for coza.com.br

CREDIT

P.111-1
『はるうらら　はなうらら』青山フラワーマーケット
AD：宮内賢治（POOL inc.）／CW：川見航太／D：なかさとゆうみ／PH：片村文人

P.111-2
『Colorplan paper collection』G.F. Smith
Agency: Made Thought

P.112
『Soul of Japan』鎌田直美
D：鎌田直美

P.113
『Illustrations for Herman Miller Mirra 2 chair』Herman Miller
Design Studio: Moniker／IL：Brent Couchman／CL：Herman Miller／CD：Sofia Svensson-Huang／AD＋D：Andrew Milauckas

P.114
『PENG PAI, 100 MARIMBA ORCHESTRA Poster』Ju Percussion Group / 朱宗慶打擊樂團
Agency：Studio Pros／AD＋D：Yi-Hsuan Li

P.115-1
『500色の色えんぴつTOKYO SEEDS』フェリシモ

P.115-2
『Literata editorial and branding design』Literata
title：Literata cover／Author：Buenaventura Studio／PH：Javier Zamora

P.116
『スマートイルミネーション横浜2017ポスター』スマートイルミネーション横浜実行委員会、横浜市（共催）
AD：groovisions／D：groovisions／P（プロデュース）：Spiral / Wacoal Art Center

P.117-1
『Allegro brand design』Allegro
CL：Allegro／Brand design & Standardization: Kuba 'Enzo' Rutkowski, Marcin Kaczmarek／IL＋D：Natalia Żerko／Image title #1：Allegro Stationery Set／Image title #2：Allegro Identity Cotton Bags

P.117-2
『QM weather』QUANTUM Inc., KAMARQ Holdings and artless Inc.
www.qmweather.jp
product development：QUANTUM Inc. & KAMARQ Holdings／CD＋D：artless Inc.／PH：yuu kawakami

P.118
『VEGETAP』平塚あずさ
D：平塚あずさ

P.119
『NYC Service Poster Campaign』NYC Service
Design Director：Verena Michelitsch／IL：Verena Michelitsch, Christina Michelitsch, Asuka Kondo／AD：Brad Warsh／CW：Michael Grosso／Design Director：Verena Michelitsch／CD：Dan Chandler／App Design：Yoon-Hee Kim／PH：Sid Lee NY with help from Nicole Garvilles

P.120
ANAのWebサイト「ANA Travel & Life」のコンテンツである「Infographics」より
AD：groovisions／D：groovisions／CD：株式会社MASTER PLAN／編集：株式会社アトール

P.121
『ENERGY BALANCE 2010』株式会社ファクトブック
D：橋本陽子

P.122
『Big Book with Infographics』Eurasian Economic Union
Agency："Infografika. Effective communications" (http://infografika.agency/)／Work：Big book with infographics about Eurasian Economic Union work／CL：Eurasian Economic Union／Team：Infographics: Artem Koleganov, Alena Maximenko, Anna Nmezi.／Layout：Sergey Astafurov

P.123-1
『Klarna Data Wall』Klarna
by：onformative
CL：Klarna

P.123-2
『Data visualization & Infographic for UNICEF reports』UNICEF
Data visualization Designer：Shangning Wang, Olga Oleszczuk

P.124

『sasha + lucca Web』　https://www.sashaandlucca.com/

Logo design, CD＋AD：Verena Michelitsch

Producer：Elena Savostianova

Photo Producer：Chelsey Levy

Brand Consultant：Brie Lipovsky

PH：Molly Magnuson

P.125

『Kombucha Culture』Kombucha Culture

Studio：僜Kati Forner Design／Website：katiforner.com

P.126

『Polú Poké brand design』Polú Poké

CD＋D：Caterina Bianchini Studio／Website：caterinabianchini.com

P.127-1

『Mobee Dick rebranding』Mobee Dick／Katowice

Brand design：Redkroft　Website：redkroft.com

P.127-2

『日本酒ハンドブック An Introduction to SAKE』飯沼本家

AD＋IL：藤田雅臣（tegusu Inc.）

P.128

『Airborne』editorial design　Airborne

AD：Florian Cornut／Title：Airborne collection 2018-2019／CL：Airborne／PH：Éric Matheron Balaÿ

P.129

『Dieter Rams Ten Commandments』Shuffle Magazine

Website：https://readymag.com/shuffle/dieter-rams/ten-commandments

P.130-1

『loop | ループ 積み木のようなシンセサイザー』Panon Public

P.130-2

『Second Amsterdam Film Night (2AFN) – printed matter』2AFN

A2-sized, offset-printed poster／Y：2004／D：Experimental Jetset／CL：2AFN

P.131

『Design x Food - Infographic book and poster』Own work

D：Ryan MacEachern

P.132

『Yauatcha』Alan Yau

Agency: Made Thought

P.133-1

『FOE NET TIC』Shanti Sparrow

CD：Shanti Sparrow

P.133-2

『Great Exhibition of the North (UK) - Event Identity』Newcastle Gateshead Initiative, UK

Studio：Studio.Build

P.134

『Mei Nong Oil Paper Umbrella posters』Studio Pros

Agency：Studio Pros／AD＋D：Yi-Hsuan Li

P.135

『Deutschlandfest 2012』Embassy of Germany in Tokyo

CL：Embassy of the Federal Republic of Germany in Japan／CD＋AD＋D：STUDIO NEWWORK

P.136

『新山口駅に「垂直の庭」、完成。』ポスター、山口市

CL：山口市 ／AD：野村勝久（野村デザイン制作室）／D：野村勝久（野村デザイン制作室）／C：大賀郁子／IL：きたざわけんじ／プロデューサー：広瀬麻美（浅野研究所）

P.137-1

『Grown Up Circus』National Taiwan Museum of Fine Arts X Art Bank Taiwan

D：Kuba 'Enzo' Rutkowski

P.137-2

『Tirrena Scavi website』Tirrena Scavi

CL：Tirrena Scavi／AGENCY：michbold／AD：Michele Boldi／DEVELOPER：Michela Chiucini

P.138

『Yoteq』Yoteq

Studio：Brand Brothers／CD＋D：Johan Debit／CL：Yoteq／Image title: Yoteq corporate brochure

P.139-1

『Yomni yoga event』Quebec Breast Cancer Foundation

IL：Laura Pittaccio／CD：Veronique Lafortune／AD：Emile Lord Ayotte ／CL：Fondation du Cancer du Sein du Québec

CREDIT

P.139-2
『Geo Solar brand design』 Geo Solar
CL：Geo Solar／CD：Natalia Žerko／D：
Kuba 'Enzo' Rutkowski／Image title：Geo
Solar Brand Identity Set

P.140
『Adobe Experience Design Rebranding』
Adobe Experience Design
D：Emma (You) Zhang／Image title：
Adobe Experience Design Re-branding
poster series／CL：Adobe／Project
director：Shawn Cheris

P.141
『EMUS // Electronic Music Festival
poster』 EMUS
CD＋Brand Designer：Maurizio Pagnozzi/
One Design Agency／Website：www.
mauriziopagnozzi.com

P.142
『Rams – a documentary film』 Gary
Hustwit
Limited edition poster for RAMS
documentary by Gary Hustwit designed
by Studio.Build

P.143
『Commissioned Custom Typeset
Development Documentation　Replacing
Helvetica with a custom typeset　Limited
Edition Book (For Internal Use Only),
2017』 Neubau for an internationally
renowned brand
D：Stefan Gandl, Neubau (Berlin)

P.144
『Computer Arts Projects Issue 146
Cover』 NAM
visual artwork, installation by NAM／AD：
Takayuki Nakazawa (NAM)／PH：Hiroshi
Manaka (NAM)

P.145-1
『Women's Foundation 25th Anniversary
Campaign』 Women's Foundation
D＋AD：Morgan Stephens ／CD：
Michelle Sonderegger & Ingred Sidie／
Studio: Design Ranch

P.145-2
『NEWWORK MAGAZINE, Issue 2』
STUDIO NEWWORK
CD＋AD＋D：STUDIO NEWWORK

P.146
『BEATLESS "Tool for the Outsourcers"』
株式会社アンクロン
AD&D：草野剛デザイン事務所

P.147
『Díez & Bonilla Brand Identity』 Díez &
Bonilla
D：relajaelcoco studio／PH：Lorenzo
Appiani／CL：Díez & Bonilla

P.148-1
『NNNEURON Cosmetic』 NNNEURON /
原田製研
Agency：Studio Pros／AD＋D：Yi-Hsuan
Li

P.148-2
『TEDx Portland 2011 identity』 TEDx
Portland
Agency：Approved / Wieden+Kennedy
／CL：TEDx Portland／CD＋D：Sarah
Hollowood, Steve Denkas, Ken Berg, Derek
Kim／Project management：Michael
Frediani, Lisa Reinhardt, Lis Moran, Aubrey
Dean／Production：Walker Cahall,
Ademar Matinian

P.149-1
『sasha + lucca Brand Identity』 sasha +
lucca
Logo design, CD＋AD：Verena
Michelitsch／Producer：Elena
Savostianova／Photo Producer：Chelsey
Levy／Brand Consultant：Brie Lipovsky／
PH：Molly Magnuson

P.149-2
『BoConcept, Brand Identity &
Catalogue』 BoConcept
Bold Scandinavia

P.150
『A minimal photography magazine』
Own work
AbraDesign／Designers：Maria Giorgi
and Sebastian Abramovich／Website：
www.abradesign.com.ar

P.151-1
『The Sill website』 The Sill
D：Jeanette Abbink／agency：
Wondersauce／Website：thesill.com

P.151-2

『Most Modest - visual identity and packaging』Most Modest

Design Studio：Moniker／CD＋D：Brent Couchman／PH：Eric Louise Haines

P.152

『BUDO Japanese Martial Arts』日興美術

AD：藤田雅臣（tegusu Inc.）／PH：森山雅智

P.153

『GemKids web design』Gem Kids

Name：Anna Kulikova／Works name：Gem Kids. Website design for a children's clothing store

P.154

『RYAN SLACK』RYAN SLACK

Client: Ryan Slack／CD＋AD＋D：STUDIO NEWWORK

P.155-1

『RYOKO IWASE Branding』岩瀬諒子設計事務所

AD／D：加藤タイキ

P.155-2

『NEWWORK Magazine, Number 1』STUDIO NEWWWORK

CD＋AD＋D：STUDIO NEWWORK

P.156

『Making Sense of Dyslexia origami posters』Sydlexia

Senior Designer：Mohamed Samir

P.157

『Graphic Design Festival Scotland 2016 design identity』Graphic Design Festival Scotland

Freytag Anderson / Warriors Studio (collaboration)

● **圖像協助**

P.040　對比「8 HOURS」長峰えりな

P.042　優先順序「GREEN ROOM」沓掛真佑美

P.048　視線引導「furiya」千葉理子

P.056　分割 照片提供 清宮祥子

P.057　COLUMN「TEMP WAVE」長峰えりな

P.078　對稱與非對稱「planet orbits 星星翻花繩」濱名毬

● **使用素材**

Adobe Stock：https://stock.adobe.com/jp

iStock：https://istockphoto.com/jp

Unsplash：https://unsplash.com

● **參考文獻**

Emil Ruder（1996）《Typographie: A Manual of Design》Arthur Niggli

Josef Muller-Brockmann（1996）《Grid Systems in Graphic Design》Arthur Niggli

Jan Tschichold（1998）《書本與活字》（Meisterbuch der Schrift）菅井暢子譯，朗文堂

Kimberly Elam（2005）《Balance in Design 美麗設計的原則》（Balance in Design 美しくみせるデザインの原則）BNN新社

Kimberly Elam（2007）《Typographic Systems－賞心悅目的8個文字排印系統》（Typographic Systems—美しい文字レイアウト、8つのシステム）今井ゆう子譯，BNN新社

佐藤好彥（2008）《設計教室》（デザインの教室）MdN Corporation

SendPoints（2018）《融入視覺和諧、黃金比例、斐波那契數列的世界平面設計範例集》（ビジュアル・ハーモニー 黃金比、フィボナッチ 列を取り入れた、世界のグラフィックデザイン事例集）尾原美保譯，BNN新社

● **作者簡介**

米倉 明男

曾於 AOL（America Online）擔任藝術總監，從事 APP UI 設計與其他各項設計。2007 年後自立門戶成為自由工作者，並於專科學校 Digital Hollywood 擔任 UI 設計與文字排印的講師。

生田 信一

編輯、寫手。經營書籍與雜誌製作公司 Far, Inc.，著有許多設計、DTP、印刷方面的書籍，亦於網站「活版印刷研究所」與「設計誌」（デザログ）耕耘專欄與採訪文章。此外也擔任許多教育機構與研習會的講師，目前為東京設計專科學校的兼任講師。

青柳 千鄉（培根）

平面設計師／部落客。1984 年生，現居於北海道，擅長以創造力為武器，創作各式設計、影片、音樂。其經營之「培根先生的世界部落格」內容包含設計師煩惱諮詢、字體的使用方法、淺顯易懂的設計基礎講座等等，每個月瀏覽次數超過 10 萬人次。

培根先生的世界部落格：https://www.baconjapan.com

TITLE

設計排版　最基礎教科書

STAFF		ORIGINAL JAPANESE EDITION STAFF	
出版	三悅文化圖書事業有限公司	本文・カバーデザイン	原 健三［HYPHEN］
作者	米倉明男・生田信一・青柳千鄉	組版	ファーインク
譯者	沈俊傑	編集協力	植田 阿希（Pont Cerise）
			Andrew Pothecary（itsumo music）
總編輯	郭湘齡	編集	鈴木 勇太
責任編輯	張聿雯		
文字編輯	徐承義　蕭妤秦		
美術編輯	許菩真		
排版	執筆者設計工作室		
製版	明宏彩色照相製版有限公司		
印刷	龍岡數位文化股份有限公司		
法律顧問	立勤國際法律事務所　黃沛聲律師		

戶名	瑞昇文化事業股份有限公司
劃撥帳號	19598343
地址	新北市中和區景平路464巷2弄1-4號
電話	(02)2945-3191
傳真	(02)2945-3190
網址	www.rising-books.com.tw
Mail	deepblue@rising-books.com.tw
初版日期	2020年8月
定價	550元

國家圖書館出版品預行編目資料

設計排版最基礎教科書 / 米倉明男, 生
田信一, 青柳千鄉作；沈俊傑譯. -- 初
版. -- 新北市：三悅文化圖書, 2020.03
184面；18.2 X 23.2公分
ISBN 978-986-98687-0-9(平裝)

1.平面設計 2.版面設計

964　　　　　　　　　　109000134